寫出
智慧的力量
金剛
經

經文品讀審訂 —— 國立政治大學宗教研究所教授
李玉珍

經文品讀 —— 國立中正大學中國文學博士
釋德晟法師

經文書寫 —— 度魚

空的智慧

《心經》和《金剛經》是中國流傳最廣的兩部經典。《心經》講五蘊、十二因緣觀，解釋無我和輪迴流轉之因。一切皆為因緣聚合，「我」並無實質，而是來自於「無明」愚昧，以及累世沉積的愛惡、病苦、死生經歷，越陷越深，越深越堅固。唯有勘破一切皆為緣聚為空之智慧，放手無罣礙，除去各式各樣求不得而生的恐懼，方得解脫。這是佛教最基礎的人觀和認識論，但是如何離了每一呼吸吐納間相隨的無明呢？《金剛經》提供了答案。

《金剛經》起手式第一問：「世尊！善男子、善女人，發阿耨多羅三藐三菩提心，云何應住？云何降伏其心？」光記著《金剛經》中四句話，僅此吉光片羽即獲功德無量。

至於《金剛經》中最要緊的四個詞彙，首推「我見、人見、眾生見、壽者見」——人的主體性、生為人的尊貴性，以及漫長甚至永恆不變的存在。這四個詞彙道盡習以為常的種種我執，正是認知佛法的罩門。

「世尊說我見、人見、眾生見、壽者見，即非我見、人見、眾生見、壽者見，是名我見、人見、眾生見、壽者見。」「首說、即非、是名」，反覆說明不能以此四個象限認識佛陀，才是真正理解它們；另一種讀法則是「是、即、是」，那這三層意思又通通相同。更嚴重的是，「著我見、人見、眾生見、壽者見，則於此經不能聽受、為人解說。」而且一旦執著，則無法聽受《金剛經》，連一絲一毫的功德都得不到。

層層否定卻又相生相扣！因此必須先理解佛教的邏輯推論方式。佛教的邏輯不是非黑即白的二元論，而是來回皆破的三層次：非A、非B，非非A和非非B。用數學寫是「A、-B、-(-A-B)」，三次否定，以達最終肯定——中道不執任何一邊見解。中國人早有一句話把這個邏輯表達無遺，不用我提醒。《金剛經》不只以緣起破我執，還破執著於空，最後闡明語言建構的空亦不離空。

佛教視《金剛經》珍貴如鑽石，因為佛法無堅不摧，而此鑽石硬度，則來自智慧破萬夜黑暗的溫暖光暈。佛法一切緣起切勿攀緣；《金剛經》再講第二層、第三層的空觀。佛教的智慧心法，在《心經》和《金剛經》的聯繫上，連空觀的執著亦不能容。《心經》講的是第一層的空，發出智慧的光芒，只要具有正確的空觀必能領受，但最後清楚呈現。在疫情迫使人人必須離群索居之時，寫下來以及送人倒是個利己利他的方法，權當現代手工善書。

李玉珍

心，無所住……看見自己，看見天地，看見眾生

誦念《金剛經》，我曾如是思量。

釋迦世尊出家前，是位榮華富貴集於一身的王子，卻在不經意目睹老病死以後，誓願尋求度解脫之道；從離宮苦行乃至覺悟立教的過程，歷經著諸多憂患劫難。禪宗六祖慧能法師出家前，是位貧窮且不識字的樵夫，卻在聽聞「應無所住而生其心」之語，決心遠赴黃梅東山寺拜師求法；在寺院打雜乃至傳承衣缽的過程，亦經歷了種種困頓磨難。世尊與六祖，遭遇排擠、遭逢追奪，曾疲憊過飢，於步行中昏厥倒地、或曾藏匿身份於獵戶群裡食肉邊菜……卻因身心承受此等苦難煎熬，讓他們潛醞出渡越一切的智慧與慈悲，生命發光發熱成為眾人師。

這般蜿蜒、這般澈悟，讓我們見識「王子與樵夫」求道修行的歷程多麼平等！

抄寫《金剛經》，我常如是遐想。

場景為祇樹給孤獨園，放眼望去是千百位的比丘眾席地盤坐，壯觀的僧團在質樸的精舍裡，寂靜且莊敬。慈祥又威嚴的世尊，以三千大千世界、以須彌山、以恆河沙數為例；或者用無量百千萬億劫以身布施、用供養八百四千萬億那由他諸佛為例……瞬間，廣闊無邊的山河身命、無窮無盡的功德福報，被「無我相、無人相、無眾生相、無

壽者相」道破！被「過去心不可得、現在心不可得、未來心不可得」道破！更甚地，漫漫長長開示到最後，竟以「一切有為法，如夢幻泡影，如露亦如電，應作如是觀」，整部經典所有言論盡皆破除！

這般沉著、這般震撼，讓我們體解《金剛經》多麼無所住！

回到《金剛經》的內文，世尊與須菩提的一問一答，正與反、是與非，時立時破，越讀越起惑，也越讀越解疑。循著這對師徒的理路，漸漸地會忘記他們的語言文字、諸法實相，因為這些已然在生命裡信仰，於慧命裡實踐。

奉持《金剛經》，無論讀誦、謄寫、思惟法義，彷彿有股渾厚強勁的內蘊，在任何時刻、任何境遇裡，這部經典都平等地賦予人心安定的力道——也許人人感受的力道不同，然不著相、平等慧、無所住、清淨心，終將自在地於行住坐臥間蔓延。

作為「若當來世」的眾生之一，我合掌輕捧《金剛經》，虔誠祝願六時吉祥，在暫時的互古時空中，對著世尊頂禮感恩。

釋德�

靜心書寫是一件愉快的事，和靜心讀經一樣的喜悅

硬筆書法不存在著太多的學習誤區，無須老師在一旁耳提面命。只要找到好的練習範本充分練習，使用最廉價的工具材料，利用生活中零碎的時間，就可以享受書寫美字的樂趣。

有些人以為美字是與生俱來的，先天的美感不好，再怎麼練習都沒用。也有人認為寫字就是要寫出自己的個性，所以不要學習範帖，這二者都是對硬筆書法的誤解。曹丕〈典論論文〉：「文以氣為主，氣之清濁有體，不可力強而致。譬諸音樂，曲度雖均，節奏同檢，至於引氣不齊，巧拙有素，雖在父兄，不能以移子弟。」這段文字似乎呼應著以上二種說法，其實完全相反。

想要演奏一首悅耳的曲子，就要經過充分的練習，這和想要寫出一手美字，就要經過大量的臨摹並無二致。在練習的過程中，靜下心來感受落筆的輕重差異、行筆的節奏變化，乃至於空間布白的合理分配，以及伸展避讓的巧妙安排，美字就在這樣的過程中逐步成形。

「雖在父兄，不能以移子弟。」是的，雖然學習的是同一件範帖，因為書寫者的性情不同與美感經驗的差異，學習過程中所取、所捨，乃至於對書寫技法的理解都會有相當大的不同。藉由學習範帖所建立札實的運筆與結構技

法，有助於學習者在穩固的基礎上，揮灑自己的個性與想法，正所謂「隨心所欲而不逾矩」。

本書的書寫技法力求簡潔易於親近，運筆的技法美觀但不複雜，所取字形也不像古碑帖般使用大量的異體字。經過幾個月的定時、定量練習，寫出一手讓人稱羨的美字並不困難。進階者則可以細心觀察用筆的細膩處，藏露、方圓、俯仰、向背、緩急……進而一窺古典書法的堂奧。

金剛經帶來的不只是平靜，更是思辨能力的提升。在抄寫的過程中觀照自身思緒的流動，是有必要的。硬筆書法的學習亦然，書寫時保持思緒的敏銳，適當的進行自我的提問，學思並進是提升學習樂趣與效果最好的方法。

庚魚

抄經的禮儀

※ 一般宗教作法：

一般宗教在抄寫經文時會比較注重一些禮儀程序，一般作法為下：

抄寫經文時端身就坐，收攝身、心，雙手合十，先恭頌『南無本師 釋迦牟尼佛』三次與開經偈：「無上甚深微妙法，百千萬劫難遭遇；我今見聞得受持，願解如來真實義」。然後靜心抄經，抄寫告一段落，同樣雙手合十再恭頌圓滿迴向偈：「願消三障諸煩惱，願得智慧真明了；普願罪障悉消除，世世常行菩薩道。」

※ 輕鬆作法：

或許有些同學們不屬任何宗教派系，只是想了解金剛經、抄寫金剛經或透過金剛經來練字的，所以請不要怕！

我們就來調整一下吧！

首先，邊寫邊抽菸、嚼檳榔或吃東西、挖鼻屎、抖腳是一定不行的。；抄寫前先準備一個可以平穩放置的抄本，還有可以讓你專心寫字的桌椅。

眼睛找前面一個可以讓你專注的點或東西，深呼吸五次緩緩閉眼再緩緩張開（稍後，抄寫時如果有煩躁或分心都可把眼睛移到這個點上）。

好了，你可以落筆抄寫了，這時候你會發現自然會有點 slow motion。沒關係！這很正常！現在，抄寫時只要注意筆尖與紙面上的那個點，一點一點的把筆跡畫出，在紙面移動筆尖時不要注意那是什麼字或是什麼意思，也不要一直注意還有多少沒寫完，或進度夠不夠，就是專注在當下的位置，不只是當下的那一筆畫，抓住筆尖墨水在正確位置出現的那一瞬間，就是你要專注的。

就這樣，一直抄寫到你覺得夠了，滿意了不能再多了，就應該停止。接下來放下筆，閉起雙眼，讓眼睛與剛剛可能專注緊繃的身體放鬆一下。

目錄

一個距今兩千五百多年前的故事——關於《金剛經》

※《金剛般若波羅蜜經》

◎釋經名：以金剛寶石般堅固穩實的般若智慧，破除一切虛妄煩惱，修得究竟解脫，圓滿到達涅槃的彼岸。

◎說故事者：阿難尊者

◎歷史場景

主角：釋迦世尊（佛陀）、須菩提長老

配角：出家弟子約 1250 人＋隨喜聞法之在家男、女眾居士

地點：舍衛國祇樹給孤獨園（又名「祇園精舍」）

※註：舍衛國為古印度憍薩羅國首都，祇樹給孤獨園乃是祇陀太子以及給孤獨長者，一同捐獻供養予世尊的精舍。

◎情節概要：釋迦世尊的僧團裡，有著名的十大弟子，而《金剛經》出場與世尊對話的主角，正是「解空第一」的須菩提。

※註：據《增壹阿含經》所載，世尊有言：「我聲聞弟子中，恒樂空定，分別空義，所謂須菩提比丘是；志在空寂，微妙德業，亦是須菩提比丘。」

首先，由須菩提發問、世尊回應，接著則是世尊層層提問、須菩提回答；在來來往往的引導問答間，世尊應機開示，自淺入深，闡發《金剛經》「空義」、「平等」、「無所住心」等智慧法理。

隨著每一回問答的開展，便能瞭解須菩提為何是世尊讚歎的「第一離欲阿羅漢」……

如是我聞：一時，佛在舍衛國祇樹給孤獨園，與大比丘眾千二百五十人俱。爾時，世尊食時，著衣持鉢，入舍衛大城乞食；於其城中，次第乞已，還至本處。飯食訖，收衣鉢，洗足已，敷座而坐。

經文品讀

阿難尊者敘述：此乃我親身領受的經教，說法者正是覺有情的世尊（佛陀）。那時候，世尊與出家弟子們，共約一千二百多人，一同披上袈裟並手持飯缽，從舍衛城的祇樹給孤獨園出發，進入大城內化緣乞食。近午時分，大眾陸續返回祇園精舍，用畢缽裡的食物，摺妥袈裟並洗淨雙足，靜靜於自己的座位盤坐，沉澱身心。

時，長老須菩提在大眾中，即從座起，偏袒右肩，右膝著地，合掌恭敬而白佛言：「希有，世尊！如來善護念諸菩薩，善付囑諸菩薩。世尊！善男子、善女人，發阿耨多羅三藐三菩提心，應云何住？云何降伏其心？」佛言：「善哉善哉！須菩提！如汝所說：如來善護念諸菩薩，善付囑諸菩薩。汝今諦聽，當為汝說：善男子、善女人，發阿耨多羅三藐三菩提心，應如是住，如是降伏其心。」「唯然，世尊！願樂欲聞。」

經文品讀

一片祥和靜謐中，在僧團裡頗受我們敬重的須菩提長老，緩緩站起身來，再度披上袈裟，恭敬地謹守請法的禮儀，將右肩祖露並以右膝跪地，雙手合十虔誠對著世尊說道：「悲智無盡的師父啊，您對於覺悟的菩薩行者們，經常提醒得恆念上求佛道的初心、恆持下度眾生的願心；然而，世間的善信男女們，即使升起無上正等正覺的菩提心，有可能受到妄想或煩惱的影響，偏失信心與初衷，我們該如何幫助他們，使得這份發心不退轉呢？」世尊慈祥地讚許：「須菩提，你問得很好呢，也透澈明瞭我對於菩薩行者的攝受教誨！至於已升起菩提心的善男女們，我會如何啟發引導呢？我將為你們這些弟子仔細地解說。」須菩提長老與大眾歡喜回應：「師父啊，我們期待您的講解。」

佛告須菩提：「諸菩薩摩訶薩，應如是降伏其心！所有一切眾生之類：若卵生、若胎生、若濕生、若化生、若有色、若無色、若有想、若無想、若非有想非無想，我皆令入無餘涅槃而滅度之；如是滅度無量無數無邊眾生，實無眾生得滅度者。何以故？須菩提！若菩薩有我相、人相、眾生相、壽者相，即非菩薩。」

❀ 經文品讀

世尊告訴須菩提長老與眾弟子：「諸位菩薩行者，我向來教導佛弟子調伏習氣、執念與煩惱的修行方法，即是不能執著一切眾生相。無論是從卵殼出生、母胎出生、從濕氣處蘊生、從業緣裡化生的生命，又或是有形有質、無形無質的生命，又或者有心識思想、無心識思想的生命，乃至於無法論析是否為有思想心識或無思想心識的生命；我期盼著這些生命皆能得究竟解脫、涅槃寂靜、斷滅煩惱、離苦得樂。不過啊，儘管我願度無盡無量眾生，可是你們跟隨我的教導，要知曉不能思慮『我能度多少眾生、我要度哪些眾生、哪些眾生真正得度』等問題，只要浮現這些念頭，代表擁有自身執念、產生人我親疏、分別各類眾生、掛意身命長短或者時空恆常與否；上述種種即從『我心所想』發生，分別心、欲望念、掛礙障也會隨之出現，便會遠離行菩薩道的修持了。」

「復次，須菩提！菩薩於法，應無所住，行於布施，所謂不住色布施，不住聲香味觸法布施。須菩提！菩薩應如是布施，不住於相。何以故？若菩薩不住相布施，其福德不可思量。須菩提！於意云何？東方虛空，可思量不？」「不也，世尊！」「須菩提！南西北方四維上下虛空，可思量不？」「不也，世尊！」「須菩提！菩薩無住相布施，福德亦復如是不可思量。須菩提！菩薩但應如所教住。」

世尊循循善誘，繼續說道：「須菩提等弟子們！作為菩薩行者，該當無我、無相、無所執著，自然生發施的心行，若能學習如此，你的眼耳鼻舌身意等六根所對應的色聲香味觸法等六境，便不會有偏執或欲求的考量、亦不會有目的或功德的動機。當菩薩行者對於施者、受者、一切施捨物品與施捨行為，全然無掛無礙時，所積累的福報善德是無法用任何計數來衡量的啊！須菩提，我問問你，廣闊的東方虛空，是否能夠測量？」須菩提長老回答：「師父，這是無法做到的。」世尊接著問：「那南、西、北、東北、東南、西北、西南、上、下方的虛空，能測量出有多廣大嗎？」須菩提長老回答：「師父，無法辦到的。」世尊微笑開示：「是的，這十方加總的廣闊無邊無法測量，菩薩行者無所執著去行布施的功德亦同等無法計量！這即是我所教導行菩薩道該當秉持的態度與心量啊！」

「須菩提！於意云何？可以身相見如來不？」「不也，世尊！不可以身相得見如來。何以故？如來所說身相即非身相。」佛告須菩提：「凡所有相，皆是虛妄。若見諸相非相，則見如來。」

世尊接續問道：「須菩提，佛弟子們尊敬我是覺者，因而有世尊、如來、正遍知……等佛陀十號的敬稱，其中有個稱號為『如來』，你覺得能否以『如來』的外相形體來認識我呢？」須菩提長老回答：「師父，不能的，因為您曾教導我們，倘若以外在形相認識您，並非真正瞭解您的教化。」世尊說道：「是的，不僅僅是如來形相，而是世間所有的形相，都不可只憑外相來認識。因緣生因緣滅，這個世間所有的形相與現象，均在生與滅之間，虛實並在也並空，你們要有這番的理解，方能領略佛教的真義。」

須菩提白佛言：「世尊！頗有眾生，得聞如是言說章句，生實信不？」佛告須菩提：「莫作是說。如來滅後，後五百歲，有持戒修福者，於此章句，能生信心，以此為實；當知是人，不於一佛二佛三四五佛而種善根，已於無量千萬佛所種諸善根。聞是章句，乃至一念生淨信者。須菩提！如來悉知悉見，是諸眾生得如是無量福德。何以故？是諸眾生無復我相、人相、眾生相、壽者相，無法相、亦無非法相。何以故？是諸眾生，若心取相，則為著我人眾生壽者；若取法相，即著我人眾生壽者。何以故？若取非法相，即著我人眾生壽者。是故不應取法，不應取非法；以是義故，如來常說：汝等比丘！知我說法如筏喻者，法尚應捨，何況非法。」

❀ 經文品讀

須菩提長老接著提問：「師父，世間眾生，聽聞您開示的道理，是否就能堅定地信仰實踐佛法呢？倘使他們對於您前述的『虛妄』、『諸相非相』等道理，還尚未瞭透，會相信您的說法嗎？」世尊正色說道：「須菩提以及眾弟子，毋須疑惑啊，我告訴你們哪，將來我入涅槃，在這之後會有所謂的『正法時代』，爾後還會有『像法時代』以及『末法時代』。在我滅度以後，無論時代多麼久遠，若有發菩提心的佛弟子，遵守戒律、修福修慧，當他聽聞你們傳承下去的佛法，便會萌生穩固的信心。為什麼呢？因為這些發心行菩薩道的人嚴持淨戒，在我之前或是之後，已經俱足累世善根，所以一聆聽到正信的佛法，是不會懷疑的啊！此外，他們不會執著於『四相』，即我相、人相、眾生相、壽者相；也不會執著要有『法相』或是『非法相』，因為他們正確瞭解我說的法『無住於相』啊！此番道理我常對你們提起，我說的佛法，就如同渡河需搭乘的船筏一樣，但是抵達河岸後，這輔助的工具便不須用到了！我開示的各種法門，是幫助眾生明心見性、找到修行的正道，一旦體解佛法真義，哪還會有什麼法、什麼相的分別呢？」

「須菩提！於意云何？如來得阿耨多羅三藐三菩提耶？如來有所說法耶？」須菩提言：「如我解佛所說義，無有定法名阿耨多羅三藐三菩提，亦無有定法如來可說。何以故？如來所說法，皆不可取、不可說，非法，非非法。所以者何？一切賢聖，皆以無為法而有差別。」

※ 經文品讀

這時，換成世尊問話了：「須菩提啊，你覺得我已達到無上正等正覺，屬於最了不起的境界嗎？又，你覺得我有闡揚過佛法嗎？」須菩提長老明白世尊問話的用意，於是回應：「師父啊，以我的瞭解，您所說都是方便教導眾生的法門，您以慈悲智慧對應各種因緣、眾生根器而說法，所以不是一定有稱作『法』的佛法，當然也不會有佛法被稱作『阿耨多羅三藐三菩提』，無上正等正覺的境界是要靠自身去體悟的。佛法，實際上沒有差別、無有定貌、不落言詮，『真空』而『妙有』；若要談論這當中的差異，應該只能說發菩提心的修行者們，會因為修證體悟的程度深淺，得到的果位也不同。」

「須菩提！於意云何？若人滿三千大千世界七寶，以用布施，是人所得福德，寧為多不？」須菩提言：「甚多，世尊！何以故？是福德即非福德性，是故如來說福德多。」「若復有人，於此經中，受持乃至四句偈等，為他人說，其福勝彼。何以故？須菩提！一切諸佛，及諸佛阿耨多羅三藐三菩提法，皆從此經出。須菩提！所謂佛法者，即非佛法。」

※ 經文品讀

世尊接著說話：「須菩提，我再問問你啊，如果有人在三千大千世界如此無窮無盡的時空中，用極珍貴的寶物填滿它，作為對我、對諸佛菩薩、乃至任何覺者的布施，你認為這種功德是不是很大很多呢？」須菩提長老回答：「師父，是的，這

功德確實相當大，但是，這只是『財施』的功德很大呢！」世尊親切地接話：「是呀，財施的功德很大，但是『法施』的功德更大啊；倘使有持戒精進的修行者，從這部經典當中，教導他人讀誦幾句經文，或是說明其中法義讓人瞭解，這般的功德，比用七寶布施無盡時空世界的人還大啊！這是為何呢？因為我正在同你們說的這些話語，日後會成為一部經典，而任何佛菩薩與證悟者，事實上都是從這些智慧的法義當中，獲得體悟的啊！然而，如果有人以為『原來這就是最高境界的佛理』，絕非真正理解啊，已經證悟了，還會分別佛法的境界嗎？」

「須菩提！於意云何？須陀洹能作是念：我得須陀洹果不？」須菩提言：「不也，世尊！何以故？須陀洹名為入流，而無所入，不入色聲香味觸法，是名須陀洹。」

「須菩提！於意云何？斯陀含能作是念：我得斯陀含果不？」須菩提言：「不也，世尊！何以故？斯陀含名一往來，而實無往來，是名斯陀含。」

「須菩提！於意云何？阿那含能作是念：我得阿那含果不？」須菩提言：「不也，世尊！何以故？阿那含名為不來，而實無來，是故名阿那含。」

「須菩提！於意云何？阿羅漢能作是念：我得阿羅漢道不？」須菩提言：「不也，世尊！何以故？實無有法，名阿羅漢。世尊！若阿羅漢作是念：我得阿羅漢道，即為著我人眾生壽者。

世尊！佛說我得無諍三昧，人中最為第一，是第一離欲阿羅漢。我不作是念：我是離欲阿羅漢。世尊！我若作是念：我得阿羅漢道，世尊則不說須菩提是樂阿蘭那行者。以須菩提實無所行，而名須菩提是樂阿蘭那行。」

經文品讀

世尊看著須菩提長老，微笑地從「四沙門果」的各等果位，繼續討論著：「須菩提，你認為如果有修行者證得四等果位中的初等，是否能產生『我得到須陀洹果位』的念頭呢？」須菩提長老答道：「師父，『須陀洹』稱作『預流』，意即預入聖果之流，這是由凡人入聖道的初級果位，修行成果到了『了斷生死根本』的程度，也不再墮入地獄、餓鬼、畜生等三惡道；

因此，絕不可執著於六境之中，更不可起任何證入初果的念頭。」世尊再問：「那麼，你認為修行者能產生『我證得斯陀含果位』、『我證得阿那含果位』的念頭嗎？」須菩提長老答道：「師父，還是不能的。證得『斯陀含』代表已全然不受六境影響，澈瞭苦集滅道的四聖諦，頂多再受生於人道、天道往返一回，所以不可於往來或不往來之中執著，也不能起證得二果的念頭。至於『阿那含』果位，意思是『不還』，代表已經斷了欲界的煩惱，也不再返還欲界的人道或天道中受生死輪迴，是故已無『來不來』的問題，自然也不能起證得三果的念頭。」世尊又再問道：「須菩提，那你認為修行者能產生『我證得阿羅漢果位』的念頭嗎？」須菩提長老回應道：「師父，當然是不能的。『阿羅漢』意為『不生』，即是斷惑究竟、煩惱斷盡，並且解脫生死了，所以如若阿羅漢浮現我證得四果的念頭，實際上還執著於四相之中，不是真正證果啊！師父您誇過我是不起煩惱、斷除雜念、具足正定的『第一離欲阿羅漢』，但是我從不執著這樣的稱譽或果位；假使我執著於這些念想上，師父您也不會肯定我是歡喜在『寂靜無諍處』修清淨行的阿羅漢啊！」世尊對著須菩提長老頷首微笑，因為透過這般的談話，是要讓弟子們瞭解果位的證悟不在名稱上，亦無從起絲毫分別心。

佛告須菩提：「於意云何？如來昔在然燈佛所，於法有所得不？」「不也，世尊！如來在然燈佛所，於法實無所得。」「須菩提，於意云何？菩薩莊嚴佛土不？」「不也，世尊！何以故？莊嚴佛土者，則非莊嚴，是名莊嚴。」「是故，須菩提！諸菩薩摩訶薩，應如是生清淨心，不應住色生心，不應住聲香味觸法生心，應無所住而生其心。須菩提！譬如有人，身如須彌山王，於意云何？是身為大不？」須菩提言：「甚大，世尊！何以故？佛說非身，是名大身。」

❀ 經文品讀

世尊把話題回溯自己的修行歷程，又問了話：「我過去生曾經在然燈佛那兒修行，當時我得到授記，意即然燈佛以其證悟的能力告知我：『你將來也是會成佛，並且度化無數眾生哪！』須菩提啊，你覺得然燈佛對我說這些話，我是否因此習得

甚多的法呢？」須菩提長老回答：「師父啊，您並沒有學到所謂甚多的法啊！因為然燈佛雖然授記於您，但您從未執著『我將來會成佛』，是不是呢？」世尊點點頭，接著又問：「須菩提啊，你認為菩薩會為眾生創造莊嚴美妙的淨土嗎？」須菩提長老搖頭說：「當然不會的，倘若菩薩生起『我要創造莊嚴美妙淨土』的念想，就被它綁住了。」世尊再度點頭說著：「是的，菩薩教化引導眾生，絕對沒有執念而且無所分別，乃以智慧和清淨心順應因緣而圓滿；所以啊，菩薩不起創造淨土的意念，事實上已在清淨的淨土，引領著眾生啊！須菩提，那我再問你，倘若有個人，身形如須彌山那麼碩高，你認為這身軀是否超級巨大呢？」須菩提長老說：「是呀，確實巨大，但是菩薩對於像須彌山如此高的身相並不會感到特別，因為佛性、法相是以無所執著的清淨心體悟的啊，不能以大小評論，也絕非有個『相』讓人真正見著呢！」

11

「須菩提！如恆河中所有沙數，如是沙等恆河，於意云何？是諸恆河沙寧為多不？」須菩提言：「甚多，世尊！但諸恆河尚多無數，何況其沙！」「須菩提！我今實言告汝：若有善男子、善女人，以七寶滿爾所恆河沙數三千大千世界，以用布施，得福多不？」須菩提言：「甚多，世尊！」佛告須菩提：「若善男子、善女人，於此經中，乃至受持四句偈等，為他人說，而此福德勝前福德。」

✳ 經文品讀

世尊接續又問道：「須菩提，我們印度的恆河裡頭，有著無可計量的沙子，倘若這無數的沙子，每顆都化成一條恆河，你覺得無數恆河中的沙量，是不是很多呢？」須菩提長老回答：「師父，無數條恆河已經不知如何計算了，何況是其中的沙子呢！」世尊又說道：「須菩提，我再問問你，如果有善男女們，用三千大千世界無窮無盡時空當中，所有極為珍貴的寶物來彌漫無數恆河沙量的範圍，如此的布施功德，多不多呢？」須菩提長老說：「當然是非常多啊！」世尊和藹地開示：「我實話告訴你們啊，如果有善信男女，從這部經典當中，教導他人讀誦若干句經文，或是為人解說經偈法義，這種功德，比用三千大千世界的珍寶去彌漫恆河沙數範圍的功德，還大得多啊！」

「復次，須菩提！隨說是經，乃至四句偈等，當知此處，一切世間天人阿修羅，皆應供養，如佛塔廟，何況有人盡能受持讀誦。須菩提！當知是人，成就最上第一希有之法。若是經典所在之處，則為有佛，若尊重弟子。」

❀ 經文品讀

這時，世尊再次叮囑：「須菩提與眾弟子，倘使有人隨順因緣宣講這部經典，即便是幾句的經偈、法義，當下宣講的地方無論在於何處，一切世間的天道、人道、阿修羅道眾生，都該虔誠供養，就像是對於佛菩薩或梵刹同等尊敬！而且，如若有人能恭敬、完整地持奉讀誦這部經典，你們要知曉呀，這種人正成就最殊勝、第一稀有、智慧無盡的佛法要義啊！所以，只要這部經典流傳於何處，有人持誦著，代表那裡就有正信的佛法，也一定有虔誠的佛弟子依教奉行。」

爾時，須菩提白佛言：「世尊！當何名此經？我等云何奉持？」佛告須菩提：「是經名為《金剛般若波羅蜜》，以是名字，汝當奉持。所以者何？須菩提！佛說般若波羅蜜，則非般若波羅蜜。須菩提！於意云何？如來有所說法不？」須菩提白佛言：「世尊！如來無所說。」「須菩提！於意云何？三千大千世界所有微塵，是為多不？」須菩提言：「甚多，世尊！」「須菩提！諸微塵，如來說非微塵，是名微塵。如來說世界非世界，是名世界。須菩提！於意云何？可以三十二相見如來不？」「不也，世尊！不可以三十二相得見如來。何以故？如來說：三十二相即是非相，是名三十二相。」「須菩提！若有善男子、善女人，以恆河沙等身命布施；若復有人，於此經中，乃至受持四句偈等，為他人說，其福甚多！」

須菩提長老於是請示世尊：「師父，這部經典如此殊勝莊嚴，將來如果要整理您這次的說法與教導，應當如何為這部經取名呢？我們或是日後的佛弟子們，又該如何信受奉行呢？」世尊答道：「這部經典便命名《金剛般若波羅蜜經》吧，你們與之後的佛弟子就如此奉持！此刻，我已為這部經取名，因為它是具有無盡智慧、無窮法義的經典，所以我說是『般若波羅蜜』，但實際上沒有任何『般若波羅蜜』，我只是為了讓大眾清楚理解這當中的智慧佛法，所以要給個『般若波羅蜜』的經名。須菩提，在這裡，我想聽聽：你認為我到底是說了哪些法呢？」須菩提長老回應：「師父，其實您沒說過所謂的『法』。」

世尊又問：「須菩提，那你認為三千大千世界中的微塵數量，是不是很多？」須菩提長老再度回答：「師父，甚多啊！」世尊說道：「須菩提啊，這所有的微塵，其實不是微塵，這只是我為了講法以及比喻，所以我用了『微塵』的名，方便解說也方便讓人明白。又比如我說所有的世界，實際上也不是世界，這只是用『世界』的名讓人方便了解。所以須菩提啊，你認為是否能以三十二種法相來認識諸佛呢？或是來認識我呢？」須菩提長老回答：「當然不能的，因為三十二種的法相，無論是其中一種或是全部聚合，都不能代表諸佛或是師父您的形象與身相啊！」世尊點點頭做出開示：「須菩提與眾弟子們，倘若今日有善男女，是以恆河沙數範圍的『身體生命』以行布施，這虔誠至極的心意與行為，功德固然很大，但是比起奉行《金剛經》或者為人宣說經文的功德，後者的功德是更深厚的啊！」

14

爾時，須菩提聞說是經，深解義趣，涕淚悲泣，而白佛言：「希有，世尊！佛說如是甚深經典，我從昔來所得慧眼，未曾得聞如是之經。世尊！若復有人得聞是經，信心清淨，則生實相；當知是人，成就第一希有功德。世尊！是實相者則是非相，是故如來說名實相。世尊！我今得聞如是經典，信解受持不足為難，若當來世後五百歲，其有眾生得聞是經，信解受持，是人則為第一希有。何以故？此人無我相、人相、眾生相、壽者相。所以者何？我相即是非相，人相、眾生相、壽者相即是非相。何以故？離一切諸相，則名諸佛。」佛告須菩提：「如是！如是！若復有人，得聞是經，不驚、不怖、不畏，當知是人甚為希有。何

以故？須菩提！如來說：第一波羅蜜非第一波羅蜜，是名第一波羅蜜。須菩提！忍辱波羅蜜，如來說非忍辱波羅蜜。何以故？須菩提！如我昔為歌利王割截身體，我於爾時，無我相、無人相、無眾生相、無壽者相。何以故？我於往昔節節支解時，若有我相、人相、眾生相、壽者相，應生瞋恨。須菩提！又念過去，於五百世作忍辱仙人，於爾所世，無我相、無人相、無眾生相、無壽者相。是故，須菩提！菩薩應離一切相，發阿耨多羅三藐三菩提心，不應住色生心，不應住聲香味觸法生心，應生無所住心；若心有住，則為非住；是故佛說：菩薩心不應住色布施。須菩提！菩薩為利益一切眾生，應如是布施。如來說：一切諸相，即是非相；又說：一切眾生，則非眾生。須菩提！如來是真語者、實語者、如語者、不誑語者、不異語者。須菩提！如來所得法，此法無實無虛。須菩提！若菩薩心住於法而行布施，如人入闇，則無所見；若菩薩心不住法而行布施，如人有目，日光明照，見種種色。須菩提！當來之世，若有善男子、善女人，能於此經受持讀誦，則為如來；以佛智慧，悉知是人，悉見是人，皆得成就無量無邊功德。」

※ 經文品讀

這時候，與世尊一來一往對話的須菩提長老，心中的體悟非常深刻，他動容地流下淚水，讚歎說道：「師父，您說的法太寶貴了！這部微妙甚深的經典，是我證果以來，可用大智慧觀照事物現象、因緣流轉以後，也還未聽聞的殊勝法義啊！我還想告訴您我的理解，如果有人聽到這部經典的內容，以清淨心獲得體悟，這個人必定成就了稀有莊嚴的功德，因為他不執著於任何法相經義，這才是真正明瞭師父您所闡釋的法義。另外，我想請教師父，今日我聽聞這部經典，能立刻升起信心並且奉持，因為我能領會受用；然而甚久以後的佛弟子，如果聽到《金剛經》裡的佛理，也能夠當下具足信心依教奉行，這必然是位了不起的行者！因為他不在我相、人相、眾生相、壽者相等四相中起任何執著、分別，這是他全然了悟您的法義，明白佛法真義所在，是不是呢？」

世尊微笑告訴須菩提長老：「確實是如此，如果有人聽聞這般深刻的法義，沒有特別地驚嘆、也沒有特別地畏縮，只清淨地信受奉行，這是相當難得的呀！佛法有所謂的六度波羅蜜，即是六種從此岸到彼岸的解脫道途，而這當中就是以『般若波羅蜜』最為重要，因為以智慧作為引導，才能有布施、忍辱、持戒、禪定、精進之行啊！所以這個人，必定擁有大智慧啊！

當然，我說的第一波羅蜜是般若，也不是般若，畢竟沒有可見著的『般若』實相啊！」世尊又繼續說道：「須菩提啊，忍辱波羅蜜的修行，實際上不是真有『忍辱』存在，你能明白嗎？就如我於過去世裡，曾經被性情暴戾的歌利王肢解身體，但當時我心裡沒有執著四相，因此起不了任何憎恨，還度化了歌利王。想想我那時修行已達仙人境界的階段，忍辱是最大的考驗，也正因為我沒有在四相裡起心動念，才能更精進超越啊！因此，須菩提啊，發願成為菩薩者、成就菩薩道者，就該當捨離一切諸相，也再無四相分別，進而升起無上正等正覺的菩提心！色聲香味觸法稱作六境，菩薩行者應當六塵不染，心必須是清淨無所執著，並以如此的『無所住心』去度化眾生、去行布施之舉。須菩提，諸佛或者我所說的法，皆為真誠、篤實、合理的話語，我們不說虛妄誑騙、前後矛盾的話啊！然而，沒有名為真實或虛妄的佛法，如若菩薩執著某個法去行布施，就好比有人進入幽暗的居室，眼前一片黯然；反之，如若菩薩心中不執著任何法相、法義而行布施，便如有人在晴朗的陽光之下，雙眼所見之物都清晰明亮。」

世尊稍作停頓，環顧大眾後，諄諄囑咐道：「須菩提與眾弟子，我要再度告訴你們哪！將來許久以後，倘使有善男子、善女人，發心奉持、讀誦這部經典，並講說內容，讓聽聞者明白《金剛經》的要旨，我確信這麼做的善男善女，已經有覺者的智慧，他們不執著而得的甚大功德，是無量無邊不可思議的啊！」

「須菩提！若有善男子、善女人，初日分以恆河沙等身布施，中日分復以恆河沙等身布施，後日分亦以恆河沙等身布施，如是無量百千萬億劫，以身布施；若復有人，聞此經典，信心不逆，其福勝彼，何況書寫、受持、讀誦、為人解說。須菩提！以要言之，是經有不可思議、不可稱量、無邊功德；如來為發大乘者說，為發最上乘者說。若有人能受持讀誦，廣為人說，如來悉知是人，悉見是人，皆得成就不可量、不可稱、無有邊、不可思議功德；如是人等，則為荷擔如來阿耨多羅三藐三菩提。何以故？須菩提！若樂小法者，著我見、人見、眾生見、壽者見，則於此經，不能聽受讀誦、為人解說。須菩提！在在處處，若有此經，一切世間天人阿修羅，所應供養；當知此處，則為是塔，皆應恭敬，作禮圍繞，以諸華香而散其處。」

※ 經文品讀

世尊再度殷殷叮嚀：「須菩提還有眾弟子啊！如果有善男女，在一天裡的早晨、午時、晚間，都以像恆河沙數那般無窮盡的『身體生命』、『本身擁有的一切』來行布施，功德自然相當廣大；但是，倘若有人聽到《金剛經》，升起篤定堅實的信心，如此的功德，是比前者還要大呀！何況，倘使有人抄寫、持誦、解說經文，這樣的功德自然更不可計量！你們要知曉啊，這部經典，具有著不可思議、不可衡量、難以估測的功德！這部經典乃為發菩提心、行菩薩道的人而宣講，如若有堅固菩薩心行的人持續誦持《金剛經》，並且廣為他人解釋內容，這個人所獲得的功德，實在無法以任何計算方式來言說啊！而這位發心的人，必然是弘闡正信佛法、承擔如來家業的菩薩行者！為何我這麼肯定呢？因為還不能發心行菩薩道的人，皆因對四相尚有執著，沒有辦法對《金剛經》升起堅牢信心，也不會用心持誦，自然也無法為人解說。所以，大眾要明白，在任何之處，只要有《金剛經》流通宣講的地方，世間的天、人、阿修羅道都應當發心供養，好比供奉佛塔般同等的虔誠，以鮮花淨香圍遶禮拜，表露對這部經典的尊敬。」

「復次，須菩提！善男子、善女人，受持讀誦此經，若為人輕賤，是人先世罪業，應墮惡道；以今世人輕賤故，先世罪業則為消滅，當得阿耨多羅三藐三菩提。須菩提！我念過去無量阿僧祇劫，於然燈佛前，得值八百四千萬億那由他諸佛，悉皆供養承事，無空過者；若復有人，於後末世，能受持讀誦此經，所得功德，於我所供養諸佛功德，百分不及一，千萬億分乃至算數譬喻所不能及。須菩提！若善男子、善女人，於後末世，有受持讀誦此經，所得功德，我若具說者，或有人聞，心則狂亂，狐疑不信。須菩提！當知是經義不可思議，果報亦不可思議。」

經文品讀

世尊又接著開示：「須菩提與眾弟子，我一直告訴你們誦持《金剛經》的功德，但是將來可能有善男子或善女人，認真誦讀此經，非但不受恭敬反受輕視賤罵，這是為何呢？這必須溯及他們的過去世有造作惡業，也應當墮入地獄、餓鬼、畜生等三惡道，但是他們在這一生得以有因緣持誦《金剛經》，雖受到輕賤，卻也因此把惡業滌淨，而發無上正等正覺的菩提心。你們再聽我繼續說啊，你們已知我在過去世之中，曾跟隨然燈佛修行，當時我遇到的佛，是千萬億尊不可計數的啊，但是我無分別地一一供養，發露誠敬。你們一定認為我如此供養的功德甚大甚多，可是我如實告訴你們，將來有人發心虔誠奉行、誦讀《金剛經》，這樣的功德，如果與供養百千萬億尊佛相比，我可不及他的百分之一、千億分之一啊！須菩提與眾弟子啊，我不斷地重述，是要讓你們也讓往後的人瞭解，受持這部《金剛經》的功德是如此難以計量！可能有善男女聽聞以後，覺得太驚愕以至於一時不敢置信；然而，《金剛經》之所以為最上乘經典，即是在於信受它、奉持它的功德與果報，竟是如此不可思議啊！」

爾時，須菩提白佛言：「世尊！善男子、善女人，發阿耨多羅三藐三菩提心，云何應住？云何降伏其心？」佛告須菩提：「善男子、善女人，發阿耨多羅三藐三菩提心者，當生如是心，我應滅度一切眾生；滅度一切眾生已，而無有一眾生實滅度者。何以故？須菩提！若菩薩有我相、人相、眾生相、壽者相，則非菩薩。所以者何？須菩提！實無有法發阿耨多羅三藐三菩提心者。須菩提！於意云何？如來於然燈佛所，有法得阿耨多羅三藐三菩提不？」「不也，世尊！如我解佛所說義，佛於然燈佛所，無有法得阿耨多羅三藐三菩提。」佛言：「如是！如是！須菩提！實無有法，如來得阿耨多羅三藐三菩提。須菩提！若有法，如來得阿耨多羅三藐三菩提者，然燈佛則不與我授記：汝於來世，當得作佛，號釋迦牟尼。以實無有法得阿耨多羅三藐三菩提，是故然燈佛與我授記，作是言：汝於來世，當得作佛，號釋迦牟尼。何以故？如來者，即諸法如義。若有人言：如來得阿耨多羅三藐三菩提。須菩提！實無有法，佛得阿耨多羅三藐三菩提。須菩提！如來所得阿耨多羅三藐三菩提，於是中無實無虛；是故如來說：一切法皆是佛法。須菩提！所言一切法者，即非一切法，是故名一切法。須菩提！譬如人身長大。」須菩提言：「世尊！如來說：人身長大，則為非大身，是名大身。」「須菩提！菩薩亦如是，若作是言：我當滅度無量眾生，則不名菩薩。何以故？須菩提！實無有法名為菩薩，是故佛說：一切法無我、無人、無眾生、無壽者。須菩提！若菩薩作是言：我當莊嚴佛土，是不名菩薩。何以故？如來說：莊嚴佛土者，即非莊嚴，是名莊嚴。須菩提！若菩薩通達無我法者，如來說名真是菩薩。」

※ 經文品讀

須菩提長老聆聽了世尊懇切的教誨，竟恭敬地再次請示一開始的提問：「師父，善信男女們，升起無上正等正覺的菩提心，應當如何安住？如何不退轉呢？」世尊明白須菩提長老再度提問，對象已不是世間初發學佛心的善男女，而是為已發菩

薩心的人而問，所以回應道：「倘若有善男女願發菩提心、願行菩薩道，便要領會：『我當無分別度化眾生，而在我度化一切眾生之後，實際上我並未救度任何眾生。』這是為何呢？菩薩是不會在四相中打轉的呀！任何有為法、無為法，有相的、無相的境界，在菩薩看來均無分別，絕不會有法稱為『阿耨多羅三藐三菩提』，更遑論發所謂的『阿耨多羅三藐三菩提心』啊！須菩提，聽到這裡，你認為我過去世在然燈佛那兒修行，是否獲得『無上正等正覺』的法呢？」

須菩提長老對世尊的開示瞭然於心，故而回覆：「師父，您沒有獲得任何名為『無上正等正覺』的法。」世尊點點頭，和藹地說：「是啊是啊，我當初心中如若執著得到無上正等正覺的佛法，然燈佛便不可能為我授記，還告訴我日後也會成佛，名號是『釋迦牟尼』。我剛才前面有提及『如來』，意思是如來如去卻也無來無去，諸法絕無實相卻有智慧法義能讓人瞭解，真正瞭解以後，又哪來具體的法呢？假使有人言說如來所證果位名為無上正等正覺，事實上沒有這個果位可證啊！而且須菩提與眾弟子啊，你們要知道，所謂無上正等正覺的法義，不能以真實或虛妄來判別，我所宣講的一切法義都是佛法，但請你們記住不要執著於『一切法』，如此就不是確切明瞭明佛法了。須菩提，我在此打個比喻，以又廣又大的人身來問問你吧！」

須菩提長老立刻回答：「師父，其實沒有真實又廣又大的人身，這只是以『人身長大』方便比喻而已。」世尊微笑說道：「是的，所以發心行菩薩道的人也是啊，不能有『我要度脫一切眾生』、『我要莊嚴佛土』的念頭，如此對自身的立願、對一切的眾生，都有所執著了。發願成為菩薩者，該當澈悟沒有四相的差別、沒有度眾的執著，才是真正發菩提心行菩薩道啊！」

「須菩提！於意云何？如來有肉眼不？」「如是，世尊！如來有肉眼。」「須菩提！於意云何？如來有天眼不？」「如是，世尊！如來有天眼。」「須菩提！於意云何？如來有慧眼不？」「如是，世尊！如來有慧眼。」「須菩提！於意云何？如來有法眼不？」「如是，世尊！如來有法眼。」「須菩提！於意云何？如來有佛眼不？」「如是，世尊！如來有佛眼。」「須菩提！於意云何？恆河中所有沙，佛說是沙不？」「如

是，世尊！如來說是沙。」

「須菩提！於意云何？如一恆河中所有沙，有如是等恆河，是諸恆河所有沙數，佛世界如是，寧為多不？」「甚多，世尊！」佛告須菩提：何以故？如來說：諸心皆為非心，是名為心。所以者何？須菩提！過去心不可得，現在心，未來心不可得。」

經文品讀

世尊望著聽法的弟子們，和緩地問：「須菩提啊！你覺得我有一般眾生的肉眼嗎？」須菩提長老回答：「師父，您有肉眼。」世尊繼續問：「那你覺得我有禪定而得或是天人擁有的天眼嗎？」須菩提長老回答：「師父，您有天眼。」世尊又繼續問：「那你認為我有聲聞、緣覺所證得的慧眼嗎？或是你認為我有菩薩遍觀法界的法眼嗎？」須菩提長老回答：「師父，您有慧眼，也有法眼。」世尊再問道：「那我有覺者最上乘的佛眼嗎？」須菩提長老回答：「師父，您必定有佛眼。」世尊閉目沉思再問道：「須菩提啊，那我再問問你，恆河裡不可計數的沙子，我會說我看到的是沙子嗎？」須菩提長老回應：「師父，您會說是沙子呀！」世尊接續又問：「恆河中不可計數的沙子，每一顆皆成為一條河，如此甚多的恆河，當中又有無數無盡的沙子，尚若一沙一世界，這些無量無數的沙子成為無量無數的佛國與世界，你認為這數量是不是相當多呢？」須菩提長老答道：「師父，這確實相當相當多啊！」此時，世尊慈祥地對著弟子們說道：「這麼多數量的國土世界當中，含括著眾生不可計數的『心意』、『心識』，然而種種的眾生心、千變萬化的眾生心，我都知曉啊！為什麼呢？因為我的佛眼含括著肉眼、天眼、慧眼、法眼，我瞭透一切的眾生之心，但這諸多的『眾生心』在真實與虛妄中流變，如若要抓住所謂的某個心來安住或是降伏，實際上是不可能的啊！因此我要告訴你們，過去心、現在心、未來心等『三心』，在時空流轉、因緣流轉當中，是不可能定住而留存，想要執著於過去、現在、未來的某一時刻、某一心識裡，絕對毫無辦法的啊！」

「須菩提！於意云何？若有人滿三千大千世界七寶，以用布施，是人以是因緣，得福多不？」「如是，世尊！此人以是因緣，得福甚多。」

「須菩提！若福德有實，如來不說得福德多；以福德無故，如來說得福德多。」

經文品讀

世尊再度以「七寶布施」問道：「須菩提啊！我還是要問問你，倘若有人在三千大千世界這麼無盡無窮的時空中，以極珍貴的寶物填滿它，作為對諸佛菩薩、乃至任何覺者的布施，你認為這個人得到的功德，是不是相當多呢？」須菩提長老回答：「是的，師父，這個人因為有此布施因緣，所以獲得的福報功德相當地多。」世尊接著說道：「須菩提與眾弟子呀，如果有真實存在的『福報功德』，我就不會說有人得到甚多福德；福德不是實存的形態，無所執著的布施，才能產生甚大的福德呀！適才，我說以佛眼瞭透眾生心，並告誡三心不可有，希冀你們以及任何佛弟子行布施時，都能通曉我的訓誨啊！」

「須菩提！於意云何？佛可以具足色身見不？」「不也，世尊！如來不應以具足色身見。何以故？如來說：具足色身，即非具足色身，是名具足色身。」「須菩提！於意云何？如來可以具足諸相見不？」「不也，世尊！如來不應以具足諸相見。何以故？如來說：諸相具足，即非具足，是名諸相具足。」

經文品讀

世尊接續問著：「須菩提啊，你認為可以用我的肉身來認識我嗎？」須菩提長老回答：「師父，不可以的，您的肉身雖然莊嚴圓滿，但無法只憑藉如此就認為自己識得世尊了！為什麼呢？因為師父您的身相莊嚴是眾人都能見著的，這既是您圓

滿的身相，卻也不是您恆常不變的模樣啊！」世尊再問道：「如果不能只以圓滿的色身來認識我，那以我覺悟之後，可應機化現的三十二妙相、八十種吉祥善相，是不是就能以此來認識我呢？」須菩提長老回答：「師父，還是不可以的。因為即使見到您具足的種種妙相、善相，雖然可以說『確實見到世尊』，但是這也非實存的形相；能夠體解佛法，真正瞭悟本心的佛性，才是澈底明白世尊的教導啊！」

21

「須菩提！汝勿謂如來作是念：我當有所說法，莫作是念！何以故？若人言：如來有所說法，即為謗佛，不能解我所說故。須菩提！說法者，無法可說，是名說法。」爾時，慧命須菩提白佛言：「世尊！頗有眾生，於未來世，聞說是法，生信心不？」佛言：「須菩提！彼非眾生，非不眾生。何以故？須菩提！眾生眾生者，如來說非眾生，是名眾生。」

經文品讀

這時候，世尊順著須菩提長老的話，正色說道：「你千萬不要認為我有這種念想：『我有宣說佛法。』這念頭絕對不能冒現啊！為什麼呢？如果有人說：『世尊在講述佛法』，這是不瞭解真正的法義啊！因為我是隨著因緣、隨著眾生根基而說，我說過的佛法，說了以後並沒有任何固定的『法』、實存的『法』，瞭解這般道理，才是真正理解我的闡述。」解空第一、以延續佛法慧命為責任的須菩提長老，擔心世尊所言讓聽聞者產生誤解，故而恭敬再度提問：「師父，將來很久以後，如果有眾生聽了您所流傳的法義，會對佛法升起信心嗎？」世尊回答道：「須菩提，他們不是眾生啊，也並非不是眾生，為什麼呢？世間眾生，我也是其一，然而我有因緣先覺悟了，所以我為眾生講說菩薩道、解脫道等智慧法義；你要明白，我是覺悟的眾生，眾生只是未覺悟的佛，所以佛性本在，無須思慮眾生是否能升起信心啊。」

須菩提白佛言：「世尊！佛得阿耨多羅三藐三菩提，為無所得耶？」

「如是如是！須菩提！我於阿耨多羅三藐三菩提，乃至無有少法可得，是名阿耨多羅三藐三菩提。」

須菩提長老繼續請示道：「師父，任何的佛或是您本身，證得無上正等正覺的智慧，但以師父您的教導，是不是從未證得什麼呢？」世尊微笑回應：「是的，是的！須菩提與眾弟子啊，我是從未得到任何一點一滴無上正等正覺的法啊，因為無法可住、無法可得、無眾生可度，才是真正領悟無上正等正覺的智慧啊！」

「復次，須菩提！是法平等，無有高下，是名阿耨多羅三藐三菩提；以無我、無人、無眾生、無壽者，修一切善法，則得阿耨多羅三藐三菩提。須菩提！所言善法者，如來說非善法，是名善法。」

世尊慈藹地接續說道：「須菩提與眾弟子，我要再次強調，無上正等正覺的法義，絕無高下凡聖之分，你們修學善法要記得『諸法平等』！這個時候，請你們切勿以為可尋得『善法』來修，因為善法須從自然生發的善念開始，並且不於『四相』起分別心、不於『行善』起執著心，才能體悟無上正等正覺的般若智慧。」

「須菩提！若三千大千世界中，所有諸須彌山王，如是等七寶聚，有人持用布施；若人以此《般若波

羅蜜經》，乃至四句偈等，受持讀誦、為他人說，於前福德，百分不及一，百千萬億分，乃至算數譬喻所不能及。」

✻ 經文品讀

看著大眾專注聽講的神情，世尊的囑咐更加語重心長：「以下的話語，我重複講了又講，請你們要體會我的用意啊！大家都曉得須彌山意為妙高山，是巨高無盡的諸山之王，倘若有人在三千大千世界無窮的時空中，以極珍貴的寶物填滿大須彌山，作為對諸佛菩薩或是對覺者的供養，這樣的布施功德必定甚大。但是，如果今天有人所做的布施，是讀誦、奉持這部《金剛經》，並且為他人作經文釋義，這般的功德，用珍寶滿遍大須彌山的布施，都不及它的百千萬億分之一啊！平等無所住地去弘闡無上正等正覺的般若法義，是無相布施卻是最有功德的善行啊！」

「須菩提！於意云何？汝等勿謂如來作是念：我當度眾生。須菩提！莫作是念。何以故？實無有眾生如來度者；若有眾生如來度者，如來則有我人眾生壽者。須菩提！如來說：有我者，則非有我，而凡夫之人以為有我。須菩提！凡夫者，如來說則非凡夫。」

✻ 經文品讀

世尊又再一回地說道：「須菩提與眾弟子啊，我告訴你們無相的法布施具有最大的功德，你們萬萬不可認為我會起『我該當度化眾生』的念頭啊！為什麼呢？你們要記住我之前的開示，實際上沒有眾生被我度化，我也無眾生可度；假使我有念頭認為眾生需要由我度化，這就是在四相中有所執著了！『覺者』與『未真正覺悟者』之間，是因為後者在行事與動念當中，還執著有個『我』，即便布施、行善也都覺得是由『我』而做。誠然，覺者並不會看不起未覺悟者，就好比在我心中，不會分別我是世尊、眾生是凡夫，因為眾生覺悟了也會成佛。」

「須菩提！於意云何？可以三十二相觀如來不？」須菩提言：「如是！如是！以三十二相觀如來。」佛言：「須菩提！若以三十二相觀如來者，轉輪聖王則是如來。」須菩提白佛言：「世尊！如我解佛所說義，不應以三十二相觀如來。」爾時，世尊而說偈言：若以色見我，以音聲求我，是人行邪道，不能見如來。

🔅 經文品讀

世尊見著大眾若有所思的樣子，於是問道：「須菩提，我要再次地問問你啊，你覺得可以用三十二相來認識我嗎？」須菩提長老稍顯自在地回答：「對啊，師父，是能用三十二相來認識您啊！」世尊明白須菩提長老配合著他的引導，故而順勢提出疑問：「須菩提啊，我雖有三十二相，但是佛教當中理想的統治者、也是世間第一有福之人——『轉輪聖王』，他也有三十二種莊嚴相貌啊！所以如果只是用三十二相來作辨識，轉輪聖王不會是你們熟識的師父啊！」此時，須菩提長老態度恭謹地回應：「師父，以我真正瞭解的法義，實際上不能以三十二莊嚴之相，怎是真正認識師父您呢？」世尊亦鄭重開示：「我希望你們銘記『若以色見我，以音聲求我，是人行邪道，不能見如來』這四句偈啊，假使有人憑藉外在相貌來認識我，或者聽見靈妙的聲音以為如來現前而作尋求，這都不是正知正見、也非學佛修行的正道，僅是執著在表面的法相與虛妄的音聲裡罷了！」

「須菩提！汝若作是念…如來不以具足相故，得阿耨多羅三藐三菩提。須菩提！汝若作是念，發阿耨多羅三藐三菩提心者，說諸法斷滅，莫作是念！何以故？發阿耨多羅三藐三菩提心者，於法不說斷滅相。」

世尊洞悉眾弟子們正思忖著方才的一番開示，故而接著說道：「須菩提啊，經過我剛剛的說法，你如果以為『由於世尊不依憑莊嚴的三十二殊勝之相，所以是證得無上正等正覺的覺者』，這便是你錯想了！這是為何呢？因為你假如闡述這樣的概念，那已發無上正等正覺菩提心的人，會認為諸法皆是斷滅、虛空的！我會作出如此的告誡，是要讓大眾曉得，發無上正等正覺的菩提心，對於諸法不可偏執於『有』或『無』斷滅相，佛法的『般若空性』不是等於虛無，而是不偏於『有相』也不偏於『無相』、不偏於『常見』亦不偏於『斷見』的『中道』。你們還記得嗎？前頭我提到『應無所住，而生其心』，無所住即是不執著『有』，生其心即是不落入『空』，這便是『中道』！」

經過嚴肅的告誡，世尊再度作出譬喻：「須菩提，假若今大有兩位發心行菩薩道者，第一位菩薩行者發心布施供養，故以所有至上珍貴的寶物，遍布於無數恆河沙量的範圍；第二位菩薩行者，則是體悟一切法無自性、無我，到達『無生法忍』的境界。須菩提與眾弟子，你們要知道，後者的功德是勝過前者的！為什麼呢？因為後者全然不受限於福德的概念。」須菩提長老進而詢問：「師父，為什麼您會說後者這位菩薩行者，不受限於福報功德之中呢？」世尊對著須菩提長老點點頭，接著對大家解惑：「所謂的無生法忍，乃指具足隨順境界的智慧，無論處於逆境、順境，都修習忍辱行且不動心、不起煩惱；在行布施時，不分別有相、無相；在修行當中，亦不偏於法相的有無；更甚地，也不執著獲得福報功德與否。因為這般的菩薩行者，澈瞭諸法『無自性』，沒有我執、沒有法執，也不貪執福德多寡，故而能證成菩薩啊！」

28

「須菩提！若菩薩以滿恆河沙等世界七寶布施；若復有人，知一切法無我，得成於忍，此菩薩勝前菩薩所得功德。須菩提！以諸菩薩不受福德故。」須菩提白佛言：「世尊！云何菩薩不受福德？」「須菩提！菩薩所作福德，不應貪著，是故說不受福德。」

「須菩提！若有人言：如來若來若去、若坐若臥，是人不解我所說義。何以故？如來者，無所從來，亦無所去，故名如來。」

世尊又對大眾說道：「須菩提與眾弟子，我接連對你們講解不可執著於斷滅相、菩薩不受不貪等法義，我還想告訴你們哪，倘使有人說『如來有來、有去、有坐、有臥』，即是認為見著『如來現行、住、坐、臥的四威儀相』，這代表不瞭解我所說的法啊！為什麼呢？『如來』之稱，來，無所從來；去，無所從去，我的任何法相、行止，僅僅是為了教化眾生的方便啊！也正是來去無所執，自在自如，才被稱作如來啊！」

「須菩提！若善男子、善女人，以三千大千世界碎為微塵，於意云何？是微塵眾，寧為多不？」「甚多，世尊！何以故？若是微塵眾實有者，佛則不說是微塵眾。所以者何？佛說：微塵眾，則非微塵眾，是名微塵眾。世尊！如來所說三千大千世界，則非世界，是名世界。何以故？若世界實有者，則是一合相；如來說：一合相，則非一合相，是名一合相。」「須菩提！一合相者，則是不可說，但凡夫之人，貪著其事。」

世尊將話題轉回眾生的世界，平和地問道：「須菩提，我這次想問問你，如果有善男子或善女人，讓這個無窮無邊的三千大千世界碎裂成微塵細末，你想像如此極微的粉塵，是否會多到數不盡呢？」須菩提長老謹慎回答：「師父，這樣的眾多微塵，確實數不盡。為何我會這麼回應您呢？因為我明瞭倘使這般浩繁的微塵細末真實永恆存在著，您不會說這些是數不盡的微塵！師父您會說出『微塵眾』，實際上並非要表述三千大千世界會碎成這樣多數的微塵，而是要闡述三千大千世界與

「無數的微塵眾本然一體；同理而論，師父您會說三千大千世界並非是永恆存在的世界，因為它也可以是微塵數不盡的世界。

以我對佛法的瞭解，師父您在此是想告訴我們，如果無盡的三千大千世界是一個『存在的世界』，那僅是所有的微塵與有相的形體，因緣聚合在一塊兒，成為所謂的世界；然而，這終究是一時聚合的世界，不是永遠的啊！師父，這是我的答案，請您為我們指教。」世尊微微點頭、淺淺微笑，說道：「須菩提，你確實明白我想表達的教示啊！因緣聚合的形相世界，雖一時存在卻也時刻變化，看似有常卻是無常；但還未覺悟的眾生，卻以為有個恆久存在的世界，這皆是他們還執著於一個真實的相體當中啊！」

「須菩提！若人言：佛說我見、人見、眾生見、壽者見。須菩提！於意云何？是人解我所說義不？」

「世尊！是人不解如來所說義。何以故？世尊說：我見、人見、眾生見、壽者見，即非我見、人見、眾生見、壽者見，是名我見、人見、眾生見、壽者見。」「須菩提！發阿耨多羅三藐三菩提心者，於一切法，應如是知、如是見、如是信解，不生法相。須菩提！所言法相者，如來說即非法相，是名法相。」

經文品讀

世尊緊接著又對須菩提長老問道：「須菩提，假若有人提出『世尊所講說的法，是讓我們對我、人、眾生、壽者等四相，保有不偏執的觀念與知見』，你認為這番言說，有理解我的教導嗎？」須菩提長老敬慎地回答：「師父，這個人並未明白您的教導。因為您說過不可執著於四相，即是不要在外相上有所偏執，既然對外相不起執著之念，在內心之中，怎可執著於『四見』呢？」世尊看著大眾，以嚴正的語氣說道：「須菩提，你說得極是！眾弟子啊，請你們要深切體會，發無上正等正覺菩提心的人，對於諸法，可去認知、見識、信仰瞭解它，可是不要住於『法相』當中，並且對於『法相的知見』也不可執著。破除了外在『四相』、內心『四見』，才是真正明澈我宣說的法義。」

「須菩提！若有人以滿無量阿僧祇世界七寶，持用布施；若有善男子、善女人，發菩薩心者，持於此經，乃至四句偈等，受持讀誦，為人演說，其福勝彼。云何為人演說：不取於相，如如不動。何以故？一切有為法，如夢幻泡影，如露亦如電，應作如是觀。」佛說是經已，長老須菩提及諸比丘、比丘尼、優婆塞、優婆夷、一切世間天人阿修羅，聞佛所說，皆大歡喜，信受奉行。

※ 經文品讀

稍作靜思後，世尊環視大眾，慈顏裡涵斂著威嚴，繼續開示道：「須菩提與眾弟子！我講到這裡，仍要鄭重地對你們強調，倘若有善男子與善女人，用最至上難得的稀世珍寶，鋪遍無可計數、無盡無量的世界，以作布施；而另有發菩提心的人，虔誠誦念、奉持這部《金剛經》，並且為人講解法義；後者的福德，必然勝過前者！為什麼呢？有形的財施看得到具體珍寶，功德或可估算衡量；無形的法施雖看不到具體形相，功德福報卻不可思議。那麼，該當如何為人宣說這部經典呢？切記不能執著於任何法相，必須以清淨、平等的心量，無所住地去作宣說闡釋。在此，有四句偈語：『一切有為法，如夢幻泡影，如露亦如電，應作如是觀』，意思是一切世間法皆由緣起，並且流轉於因緣的生滅變異之中，就像夢境幻象、泡沫光影，亦如晨露、閃電，短暫虛無剎那即逝，誠如我說過的『凡所有相，皆是虛妄』！請你們要如是觀照，方能通澈《金剛經》的般若智慧！」

世尊講經圓滿，金剛鏗然的法音依舊盈耳，祇樹給孤獨園祥光遍照，和煦澄明。須菩提長老與現場的比丘、比丘尼、男眾居士、女眾居士，以及三界時空中一切天道、人道、阿修羅道的眾生，均法喜充滿且發願依止世尊教法，至誠信受奉行。

經文品讀審訂
國立政治大學宗教研究所　李玉珍教授

經文品讀
國立中正大學中國文學博士　釋德晟法師

金剛般若波羅蜜經如是我聞一時
佛在舍衛國祇樹給孤獨園與大比
丘眾千二百五十人俱爾時世尊
時著衣持缽入舍衛大城乞食於其
城中次第乞已還至本處飯食訖收
衣缽洗足已敷座而坐時長老須菩
提在大眾中即從座起偏袒右肩
膝著地合掌恭敬而白佛言希有世
尊如來善護念諸菩薩善付囑諸菩
薩世尊善男子善女人發阿耨多羅

色若無色若有想若無想若非有想

若卵生若胎生若濕生若化生若有

如是降伏其心所有一切眾生之類

欲聞佛告須菩提諸菩薩摩訶薩應

是住如是降伏其心唯然世尊願樂

人發阿耨多羅三藐三菩提心應如

薩汝今諦聽當為汝說善男子善女

說如來善護念諸菩薩善付囑諸菩

其心佛言善哉善哉須菩提如汝所

三藐三菩提心應云何住云何降伏

非無想我皆令入無餘涅槃而滅度

之如是滅度無量無數無邊眾生實

無眾生得滅度者何以故須菩提若

菩薩有我相人相眾生相壽者相即

非菩薩復次須菩提菩薩於法應無

所住行於布施所謂不住色布施不

住聲香味觸法布施須菩提菩薩應

如是布施不住於相何以故菩薩應

不住相布施其福德不可思量須不

提於意云何東方虛空可思量不不

也世尊須菩提南西北方四維上下菩

虛空可思量不不也世尊須菩提不可

薩無住相布施福德亦復如是不住須

思量須菩提菩薩但應如所教住何

菩提於意云何可以身相見如來不

不也世尊不可以身相得見如來

以故如來所說身相即非身相佛告

須菩提凡所有相皆是虛妄若見諸

相非相則見如來須菩提白佛言世

尊頗有眾生得聞如是言說章句生

實信不佛告須菩提莫作是說如來

滅後後五百歲有持戒修福者於此

章句能生信心以此為實當知是人

不於一佛二佛三四五佛而種善根

已於無量千萬佛所種諸善根聞是

章句乃至一念生淨信者須菩提如

來悉知悉見是諸眾生得如是無量

福德何以故是諸眾生無復我相人

相眾生相壽者相無法相亦無非法

相何以故是諸眾生若心取相則為

著我人眾生壽者若取法相即著我

人眾生壽者何以故若取非法相即

著我人眾生壽者是故故不應取法

應取非法以是義故如來常說汝等

比丘知我說法如筏喻者法尚應捨

何況非法須菩提於意云何如來得

阿耨多羅三藐三菩提耶如來有所

說法耶須菩提言如我解佛所說義

無有定法名阿耨多羅三藐三菩提

亦無有定法如來可說何以故如來

所說法皆不可取不可說非法非非

法所以者何一切賢聖皆以無為法

而有差別須菩提於意云何若人滿

三千大千世界七寶以用布施是人

所得福德寧為多不須菩提言甚多

世尊何以故是福德即非福德性是

故如來說福德多若復有人於此經

中受持乃至四句偈等為他人說其

福勝彼何以故須菩提一切諸佛及

諸佛阿耨多羅三藐三菩提法皆從

此經出須菩提所謂佛法者即非佛

法須菩提於意云何須陀洹能作不也是

念我得須陀洹不須陀洹名為入流而無

世尊何以故須陀洹果不須陀洹名須陀

所入不入色聲香味觸法是名須陀

逗須菩提於意云何斯陀含能作是

念我得斯陀含果不須菩提言不也

世尊何以故斯陀含名一往來而實

無往來尊何以故斯陀含名斯陀含

何阿那含能作是念我得阿那含果云

不須菩提言不也世尊何以故阿那
含名為不來而實無來是故名阿那
含須菩提於意云何阿羅漢能作是
念我得阿羅漢道不須菩提言不也
世尊何以故實無有法名阿羅漢世
尊若阿羅漢作是念我得阿羅漢道
即為著我人眾生壽者世尊佛說我
得無諍三昧人中最為第一是第一
離欲阿羅漢我不作是念我是離欲
阿羅漢世尊我若作是念我得阿羅

漢道世尊則不說須菩提是樂阿蘭
那行者以須菩提實無所行而名須
菩提是樂阿蘭那行佛告須菩提於
意云何如來昔在然燈佛所於法有
所得不世尊如來在然燈佛所於法
實無所得須菩提於意云何菩薩莊
嚴佛土不不也世尊何以故莊嚴佛
土者則非莊嚴是名莊嚴是故須菩
提諸菩薩摩訶薩應如是生清淨心
不應住色生心不應住聲香味觸法

生心應無所住而生其心須菩提譬
如有人身如須彌山王於意云何是
身為大不須菩提言甚大世尊何以
故佛說非身是名大身須菩提如恆
河中所有沙數如是沙等恆河於意
云何是諸恆河沙寧為多不須菩提
言甚多世尊但諸恆河尚多無數何
況其沙須菩提我今實言告汝若有
善男子善女人以七寶滿爾所恆河
沙數三千大千世界以用布施得福

多不須菩提言甚多世尊佛告須菩
提若善男子善女人於此經中乃至
受持四句偈等為他人說而此福德
勝前福德復次須菩提隨說是經乃
至四句偈等當知此處一切世間天
人阿修羅皆應供養如佛塔廟何況
有人盡能受持讀誦須菩提當知是
人成就最上第一希有之法若是經
典所在之處則為有佛若尊重弟子
爾時須菩提白佛言世尊當何名此

經我等云何奉持佛告須菩提是經
名為金剛般若波羅蜜以是名字汝
當奉持所以者何須菩提佛說般若
波羅蜜則非般若波羅蜜須菩提於
意云何如來有所說法不須菩提白
佛言世尊如來無所說須菩提於意
云何三千大千世界所有微塵是為
多不須菩提言甚多世尊須菩提諸
微塵如來說非微塵是名微塵如來
說世界非世界是名世界須菩提於

意云何。可以三十二相見如來不。不
也。世尊。不可以三十二相得如來。何
以故。如來說三十二相。即是非相。是
名三十二相。須菩提。若有善男子。善
女人。以恆河沙等身命布施。若復有
人。於此經中。乃至受持四句偈等。為
他人說。其福甚多。爾時。須菩提。聞說
是經。深解義趣。涕淚悲泣。而白佛言。
希有世尊。佛說如是甚深經典。我從
昔來所得慧眼。未曾得聞如是之

經世尊若復有人得聞是經信心清淨則生實相當知是人成就第一希有功德世尊是實相者則是非相是故如來說名實相世尊我今得聞如是經典信解受持不足為難若當來世後五百歲其有眾生得聞是經信解受持是人則為第一希有何以故此人無我相人相眾生相壽者相所以者何我相即是非相人相眾生相壽者相即是非相何以故離一切諸

相則名諸佛佛告須菩提如是如是

若復有人得聞是經不驚不怖不畏是

當知是人甚為希有何以故須菩提

如來說第一波羅蜜非第一波羅蜜

是名第一波羅蜜須菩提忍辱波羅

蜜如來說非忍辱波羅蜜何以故須

菩提如我昔為歌利王割截身體我

於爾時無我相無人相無眾生相無

壽者相何以故我於往昔節節支解

時若有我相人相眾生相壽者相應

相	切	應	有	香	三	菩	相	作	生
即	眾	住	住	味	菩	薩	無	忍	瞋
是	生	色	則	觸	提	應	眾	辱	恨
非	應	布	為	法	心	離	生	仙	須
相	如	施	非	生	不	一	相	人	菩
又	是	須	住	心	應	切	無	於	提
說	布	菩	是	應	住	相	壽	爾	又
一	施	提	故	生	色	發	者	所	念
切	如	菩	佛	無	生	阿	相	世	過
眾	來	薩	說	所	心	耨	是	無	去
生	說	為	菩	住	不	多	故	我	於
則	一	利	薩	心	應	羅	須	相	五
非	切	益	心	若	住	三	菩	無	百
眾	諸	一	不	心	聲	藐	提	人	世

生須菩提如來是真語語者實語者如
語者不誑語者不異語者須菩提如
來所得法此法無實無虛須菩提若
菩薩心住於法而行布施如人入闇
則無所見若菩薩心不住法而行布
施如人有目日光明照見種種色須
菩提當來之世若有善男子善女人
能於此經受持讀誦則為如來以佛
智慧悉知是人悉見是人皆得成就
無量無邊功德須菩提若有善男子

善女人初日分以恆河沙等身布施中日分復以恆河沙等身布施後日分亦以恆河沙等身布施百千萬億劫以身布施此經典信心不逆其福勝彼何況書寫受持讀誦為人解說須菩提以要言之是經有不可思議不可稱量無邊功德如來為發大乘者說為最上乘者說若有人能受持讀誦廣為人說如來悉知是人悉見是人皆得

成就不可量不可稱無有邊不可思
議功德如是人等則為荷擔如來阿
耨多羅三藐三菩提何以故須菩提
若樂小法者著我見人見眾生見壽
者見則於此經不能聽受讀誦為人
解說須菩提在在處處若有此經一
切世間天人阿修羅所應供養當知
此處則為是塔皆應恭敬作禮圍繞
以諸華香而散其處復次須菩提善
男子善女人受持讀誦此經若為人

世人輕賤故先世罪業則為消滅當
得阿耨多羅三藐三菩提須菩提我
念過去無量阿僧祇劫於然燈佛前
得值八百四千萬億那由他諸佛悉
皆供養承事無空過者若復有人於
後末世能受持讀誦此經所得功德
於我所供養諸佛功德百分不及一
千萬億分乃至算數譬喻所不能及
須菩提若善男子善女人於後末世

有受持讀誦此經所得功德我若具

說者或有人聞心則狂亂狐疑不信

須菩提當知是經義不可思議果報

亦不可思議爾時須菩提白佛言世

尊善男子善女人發阿耨多羅三藐

三菩提心云何應住云何降伏其心

佛告須菩提善男子善女人發阿耨

多羅三藐三菩提者當生當生如我

應滅度一切眾生滅度一切眾生已

而無有一眾生實滅度者何以故須

菩提
若菩薩有我相人相眾生相壽
者相則非菩薩所以者何須菩提實
無有法發阿耨多羅三藐三菩提者
須菩提於意云何如來於然燈佛所
有法得阿耨多羅三藐三菩提不不
也世尊如我解佛所說義佛於然燈
佛所無有法得阿耨多羅三藐三菩
提佛言如是如是須菩提實無有法
如來得阿耨多羅三藐三菩提須菩
提若有法如來得阿耨多羅三藐三

菩提者然燈佛則不與我授記汝於
來世當得作佛號釋迦牟尼以實無
有法得阿耨多羅三藐三菩提是故
然燈佛與我授記作是言汝於來世
當得作佛號釋迦牟尼何以故如來
者即諸法如義若有人言如來得阿
耨多羅三藐三菩提須菩提實無有
法佛得阿耨多羅三藐三菩提須菩
提如來所得阿耨多羅三藐三菩提
於是中無實無虛是故如來說一切

法皆是佛法須菩提所言一切法者

即非一切法是故須菩提言一切須菩提

譬如人身長大是則須菩提一言世尊如來

說人身長大則為非大身是名大如身

須菩提薩亦如為是菩作是言我當身

滅度無量眾生則不是菩薩何以故當

須菩提實無有法則名為菩薩是故佛

說一切法無我無作人名無為菩薩無壽者

須菩提菩薩作是言我當生莊嚴佛

土是不名菩薩何以故如來說莊嚴

佛土者即非莊嚴是名莊嚴須菩提

若菩薩通達無我法者如來說名真

是菩薩須菩提於意云何如來有肉

眼不如是世尊如來有肉眼須菩提

於意云何如來有天眼不如是世尊

如來有天眼須菩提於意云何如來

有慧眼不如是世尊如來有慧眼須

菩提於意云何如來有法眼不如是

世尊如來有法眼須菩提於意云何

如來有佛眼不如是世尊如來有佛

眼須菩提於意
佛說是沙不如
須菩提於意云
沙有如是等恆
數佛世界如是
佛告須菩提爾
若干種心皆如
諸心皆為非心
須菩提過去心
得未來心不可

云何恆河中所有沙
是世尊如來說是沙
何如一恆河中所有
河是諸恆河所有沙
寧為多不甚多世尊
所國土中所有眾生
來悉知何以故如來說
是名為心所以者何
不可得現在心不可
得須菩提於意云何

若有人滿三千大千世界七寶以用
布施是人以是因緣得福多不如
世尊此人以是因緣得福甚多不如須菩
提若福德無故如來說得福德多須
以福德無故如來說得福德多須菩
提於意云何佛可以具足色身見不
不也世尊如來不應以具足色身
提於福德如來說具足色身即非具
色身是名具足色身須菩提於意云
何如來可以具足諸相見不也世

尊如來不應以具足諸相見何以故
如來說諸相具足即非具足是名諸
相具足須菩提汝勿謂如來作是念
我當有所說法莫作是念何以故若
人言如來有所說法即為謗佛不能
解我所說故須菩提說法者無法可
說是名說法爾時慧命須菩提白佛
言世尊頗有眾生於未來世聞說是
法生信心不佛言須菩提彼非眾眾
非不眾生何以故須菩提眾生眾生

者如來說非眾生是名眾生須菩提
白佛言世尊佛得阿耨多羅三菩提
菩提為無所得耶如是如是須菩提
我於阿耨多羅三藐三菩提乃至無
有少法可得是名阿耨多羅三藐三
菩提復次須菩提是法平等無有高
下是名阿耨多羅三藐三菩提以無
我無人無眾生無壽者修一切善法
則得阿耨多羅三藐三菩提須菩提
所言善法者如來說非善法是名善

法須菩提三千大千世界中所有
諸須彌山王如是等七寶聚有人持
用布施若人以此般若波羅蜜經乃
至四句偈等受持讀誦為他人說於
前福德百分不及一百千萬億分乃
至算數譬喻所不能及須菩提於意
云何汝等勿謂如來作是念我當度
眾生須菩提莫作是念何以故實無
有眾生如來度者若有眾生如來度
者如來則有我人眾生壽者須菩提

以來解則若是十則人如
音爾佛是以以二非以來
聲時所如三三相凡為說
求世說來十十觀夫有有
我尊義須二二如須我我
是而不菩相相來菩須者
人說應提觀觀不提菩則
行偈以白如如須於提非
邪言三佛來來菩意凡有
道若十言者佛提云夫我
不以二世轉言言何者而
能色相尊輪須如可如凡
見見觀如聖菩是以來夫
如我如我王提如三說之

來須菩提汝若作是念如來不以具
足相故得阿耨多羅三藐三菩提須
菩提莫作是念如來不以具足相故
得阿耨多羅三藐三菩提須菩提汝
若作是念發阿耨多羅三藐三菩提
心者說諸法斷滅相莫作是念何以
故發阿耨多羅三藐三菩提心者於
法不說斷滅相須菩提若菩薩以滿
恆河沙等世界七寶布施若復有人
知一切法無我得成於忍此菩薩勝

前菩薩所得功德須菩提以諸菩薩

不受福德故須菩提白佛言世尊云

何菩薩不受福德須菩提菩薩所作

福德不應貪著是故說不受福德若

菩提若有人言如來若說不來若坐

若臥是人不解我所說義何以故如

來者無所從來亦無所去故名如來

須菩提若善男子善女人以三千大

千世界碎為微塵於意云何是微塵

眾寧為多不甚多世尊何以故若是

微塵眾實有者佛則不說是微塵眾
所以者何佛說微塵眾則非微塵眾
是名微塵眾世尊如來所說三千大
千世界則非世界是名世界何以故
若世界實有者則是一合相如來說
一合相則非一合相是名一合相須
菩提一合相者則是不可說但凡夫
之人貪著其事須菩提若人言佛說
我見人見眾生見壽者見須菩提於
意云何是人解我所說義不世尊是

人不解如來所說義何以故世尊說
我見人見眾生見壽者見即非我見
人見眾生見壽者見是名我見人見
眾生見壽者見須菩提發阿耨多羅
三藐三菩提心者於一切法應如是
知如是見如是信解不生法相須菩
提所言法相者如來說即非法相是
名法相須菩提若有人以滿無量阿
僧祇世界七寶持用布施若有善男
子善女人發菩薩心者持於此經乃

至四句偈等受持讀誦為人演說其
福勝彼云何為人演說不取於相如如
如不動何以故一切有為法如夢幻如
泡影如露亦如電應作如是觀佛說
是經已長老須菩提及諸比丘比丘
尼優婆塞優婆夷一切世間天人阿
修羅聞佛所說皆大歡喜信受奉行
金剛般若波羅蜜經

金剛般若波羅蜜經如是我聞一時
佛在舍衛國祇樹給孤獨園與大比
丘眾千二百五十人俱爾時世尊食
時著衣持缽入舍衛大城乞食於其
城中次第乞已還至本處飯食訖收
衣缽洗足已敷座而坐時長老須菩
提在大眾中即從座起偏袒右肩右
膝著地合掌恭敬而白佛言希有世
尊如來善護念諸菩薩善付囑諸菩
薩世尊善男子善女人發阿耨多羅

色若無色若有想若無想若非有想

若卵生若胎生若濕生若化生若

如是降伏其心所有一切眾生之類

欲聞佛告須菩提諸菩薩摩訶薩應

是住如是降伏其心唯然世尊願樂

人發阿耨多羅三藐三菩提心應如

薩汝今諦聽當為汝說善男子善女

說如來善護念諸菩薩善付囑諸善

其心佛言善哉善哉須菩提如汝所

三藐三菩提心應云何住云何降伏

非無想我皆令入無餘涅槃而滅度
之如是滅度無量無數無邊眾生實
無眾生得滅度者何以故須菩提若
菩薩有我相人相眾生相壽者相即
非菩薩復次須菩提菩薩於法應無
所住行於布施所謂不住色布施不
住聲香味觸法布施須菩提菩薩應
如是布施不住於相何以故若菩薩
不住相布施其福德不可思量須菩
提於意云何東方虛空可思量不不

尊頗有眾生得聞如是言說章句生

相非相則見如來須菩提白佛言世

須菩提凡所有相皆是虛妄若見

以故如來所說身相即非身相身相

不也世尊不可以身相得見如來如

菩提於意云何可以身相見如來不可

思量須菩提菩薩但應如所教住

薩無住相布施福德亦復如是不也世

虛空可思量不不也世尊須菩提

也世尊須菩提南西北方四維上下

實信不佛告須菩提莫作是說如來

滅後後五百歲有持戒修福者於此

章句能生信心以此為實當知是人

不於一佛二佛三四五佛而種善根

己於無量千萬佛所種諸善根聞是

章句乃至一念生淨信者須菩提如

來悉知悉見是諸眾生得如是無量

福德何以故是諸眾生無復我相人

相眾生相壽者相無法相亦無非法

相何以故是諸眾生若心取相則為

著我人眾生壽者若取法相即著我

人我眾生壽者以故若取非法相即

應取非法以是故是故不應取說法等

比丘知我說法如筏喻者法尚應捨

何況非法須菩提於意云何如來得

阿耨多羅三藐三菩提耶如來有所

說法耶須菩提言如我解佛所說義

無有定法名阿耨多羅三藐三菩提

亦無有定法如來可說何以故如來

所說法皆不可取不可說非法非

法所以者何須菩提一切賢聖皆以無為法非

而有差別須菩提於意云何若人滿

三千大千世界七寶以用布施是人

所得福德寧為多不須菩提言甚多

世尊何以故是福德即非福德性是

故如來說福德多若復有人於此經

中受持乃至四句偈等為他人說其

福勝彼何以故須菩提一切諸佛及

諸佛阿耨多羅三藐三菩提法皆從

此經出須菩提所謂佛法者即非佛
法須菩提於意云何須陀洹能作是
念我得須陀洹果不須菩提言不也
世尊何以故須陀洹名為入流而無
所入不入色聲香味觸法是名須陀
洹須菩提於意云何斯陀含能作是
念我得斯陀含果不須菩提言不也
世尊何以故斯陀含名一往來而實
無往來是名斯陀含須菩提於意云
何阿那含能作是念我得阿那含果

不須菩提言不也世尊何以故阿那

含名為不來而實無來是故名阿那

含須菩提於意云何阿羅漢能作是

念我得阿羅漢道不須菩提言不也世

世尊何以故實無有法名阿羅漢世

尊若阿羅漢作是念我得阿羅漢道

即為著我人眾生壽者世尊佛說我

得無諍三昧人中最為第一是第一

離欲阿羅漢我不作是念我是離欲

阿羅漢世尊我若作是念我得阿羅

漢道世尊則不說須菩提是樂阿蘭

那行者以須菩提實無所行而名須

菩提是樂阿蘭那行佛告須菩提於

意云何如來昔在然燈佛所於法有

所得不世尊如來在然燈佛所於法

實無所得須菩提於意云何菩薩莊

嚴佛土不不也世尊何以故莊嚴佛

土者則非莊嚴是名莊嚴是故須菩

提諸菩薩摩訶薩應如是生清淨心

不應住色生心不應住聲香味觸法

生心應無所住而生其心須菩提譬

如有人身如須彌山王於意云何是

身為大不須菩提言甚大世尊何以

故佛說大身是名大身須菩提如恆

河中所有沙數如是沙等恆河於意

云何是多世諸恆河沙寧為多不須

言甚多世尊但諸恆河尚多無數何

況其沙須菩提我今實言告汝若有

善男子善女人以七寶滿爾所恆河

沙數三千大千世界以用布施得福

多不須菩提言甚多世尊佛告須至菩

提若善男子善女人於此經中乃至

受持四句偈等為他人說而此福德

勝前福德復次須菩提隨說是經

至四句偈等當知此處一切世間天

人阿修羅皆應供養如佛塔廟何況

有人盡能受持讀誦須菩提當知是

人成就最上第一希有之法若是經

典所在之處則為有佛若尊重弟子

爾時須菩提白佛言世尊當何名此

經我等云何奉持佛告須菩提是經
名為金剛般若波羅蜜以是名字汝
當奉持所以者何須菩提佛說般若
波羅蜜則非般若波羅蜜須菩提於
意云何如來有所說法不須菩提白
佛言世尊如來無所說須菩提於意
云何三千大千世界所有微塵是為
多不須菩提言甚多世尊須菩提諸
微塵如來說非微塵是名微塵如來
說世界非世界是名世界須菩提於

意云何可以三十二相見如來不不
也世尊不可以三十二相得見如來
何以故如來說三十二相即是非相
是名三十二相須菩提若有善男子
善女人以恆河沙等身命布施若復
有人於此經中乃至受持四句偈等
為他人說其福甚多爾時須菩提聞
說是經深解義趣涕淚悲泣而白佛
言希有世尊佛說如是甚深經典我
從昔來所得慧眼未曾得聞如是之

經世尊若復有人得聞是經信心清
淨則生實相當知是人成就第一希
有功德世尊是實相者則是非相是
故如來說名實相世尊我今得聞如
是經典信解受持不足為難若當來
世後五百歲其有眾生得聞是經信
解受持是人則為第一希有何以故
此人無我相人相眾生相壽者相所
以者何我相即是非相人相眾生相
壽者相即是非相何以故離一切諸

相則名諸佛佛告須菩提如是如是

若復有人得聞是經不驚不怖不畏是

當知是人甚為希有何以故須菩提

如來說第一波羅蜜非第一波羅蜜

是名第一波羅蜜須菩提忍辱波羅

蜜如來說非忍辱波羅蜜何以故須

菩提如我昔為歌利王割截身體我

於爾時無我相無人相無眾生相無

壽者相何以故我於往昔節節支解

時若有我相人相眾生相壽者相應

相即是非相又說一切眾生則非眾
切眾生應如是布施如來說一切諸
應住色布施須菩提菩薩為利益一
有住則為非住是故佛說菩薩心不
香味觸法生心應生無所住心若不
三菩提心不應住色生心應住不應住聲
菩薩應離一切相發阿耨多羅三藐
相無眾生相無壽者相是故須菩提
作忍辱仙人於爾所世無我相無人
生瞋恨須菩提又念過去於五百世

生須菩提如來是真語者實語者如
語者不誑語者不異語者須菩提如
來所得法此法無實無虛須菩提若
菩薩心住於法而行布施如人入闇
則無所見若菩薩心不住法而行布施
施如人有目日光明照見種種色須
菩提當來之世若有善男子善女人
能於此經受持讀誦則為如來以佛
智慧悉知是人悉見是人皆得成就
無量無邊功德須菩提若有善男子

善安人初日分以恆河沙等身布施

分亦以恆河沙等身布施如是無量

百千萬億劫以身布施若復有人聞

此經典信心不逆其福勝彼何況書

寫受持讀誦為人解說須菩提以要

言之是經有不可思議不可稱量無

邊功德如來為發大乘者說為發最

上乘者說若有人能受持讀誦廣為

人說如來悉知是人悉見是人皆得

成就不可量不可稱無有邊不可思
議功德如是人等則為荷擔如來阿
耨多羅三藐三菩提何以故須菩提
若樂小法者著我見人見眾生見壽
者見則於此經不能聽受讀誦為人
解說須菩提在在處處若有此經一
切世間天人阿修羅所應供養當知
此處則為是塔皆應恭敬作禮圍繞
以諸華香而散其處復次須菩提善
男子善女人受持讀誦此經若為人

輕賤是人先世罪業應墮惡道以今
世人輕賤故先世罪業則為消滅當
得阿耨多羅三藐三菩提須菩提我
念過去無量阿僧祇劫於然燈佛前
得值八百四千萬億那由他諸佛悉
皆供養承事無空過者若復有人於
後末世能受持讀誦此經所得功德
於我所供養諸佛功德百分不及一
千萬億分乃至算數譬喻所不能及
須菩提若善男子善女人於後末世

有受持讀誦此經所得功德我若具

說者或有人聞心則狂亂狐疑不信

須菩提當知是經義不可思議果報

亦不可思議爾時須菩提白佛言世

尊善男子善女人發阿耨多羅三藐

三菩提心云何應住云何降伏其心

佛告須菩提善男子善女人發阿耨

多羅三藐三菩提者當生如是心我

應滅度一切眾生滅度一切眾生已

而無有一眾生實滅度者何以故須

菩提若菩薩有我相人相眾生相壽
者相則非菩薩所以者何須菩提實
無有法發阿耨多羅三藐三菩提者
須菩提於意云何如來於然燈佛所
有法得阿耨多羅三藐三菩提不不
也世尊如我解佛所說義佛於然燈
佛所無有法得阿耨多羅三藐三菩
提佛言如是如是須菩提實無有法
如來得阿耨多羅三藐三菩提須菩
提若有法如來得阿耨多羅三藐三

菩提者然燈佛則不與我授記汝於
來世當得作佛號釋迦牟尼以實無
有法得阿耨多羅三藐三菩提是故
然燈佛與我授記作是言汝於來世
當得作佛號釋迦牟尼何以故如來
者即諸法如義若有人言如來得阿
耨多羅三藐三菩提須菩提實無有
法佛得阿耨多羅三藐三菩提須菩
提如來所得阿耨多羅三藐三菩提
於是中無實無虛是故如來說一切

法皆是佛法須菩提所言一切法者

即非一切法是故名一切法須菩提

譬如人身長大須菩提言世尊如來

說人身長大則為非大身是名大身

須菩提菩薩亦如是若作是言我當

滅度無量眾生則不名菩薩何以故

須菩提實無有法名為菩薩是故佛

說一切法無我無人無眾生無壽者

須菩提若菩薩作是言我當莊嚴佛

土是不名菩薩何以故如來說莊嚴

佛土者即非莊嚴是名莊嚴須菩提

若菩薩通達無我法者如來說名真

是菩薩須菩提於意云何如來有肉

眼不如是世尊如來有肉眼須菩提

於意云何如來有天眼不如是世尊

如來有天眼須菩提於意云何如來

有如是世尊如來有慧眼須菩提於

菩提於意云何如來有法眼不如是

世尊如來有法眼於意云何如來有

如來有佛眼不如是世尊如來有佛

眼須菩提於意云何恆河中所有沙
佛說是沙不如是世尊如來說是沙
須菩提於意云何如一恆河中所有
沙有如是等恆河是諸恆河所有沙
數佛世界如是寧為多不甚多世尊
佛告須菩提爾所國土中所有眾生
若干種心如來悉知何以故如來說
諸心皆為非心是名為心所以者何
須菩提過去心不可得現在心不可
得未來心不可得須菩提於意云何

若有人滿三千大千世界七寶以用是
布施是人以是因緣得福多不如是
世尊此人以是因緣得福甚多須菩
提若福德有實如來不說得福德多
以福德無故如來說得福德多須菩
提於意云何佛可以具足色身見不
不也世尊如來不應以具足色身見
何以故如來說具足色身即非具足
色身是名具足色身須菩提於意云
何如來可以具足諸相見不也世

尊如來不應以具足諸相見何以故

如來說諸相具足即非具足是名諸

相具足須菩提汝勿謂如來作是念

我當有所說法莫作是念何以故若

人言如來有所說法即為謗佛不能

解我所說故須菩提說法者無法可

說是名說法爾時慧命須菩提白佛

言世尊頗有眾生於未來世聞說是

法生信心不佛言須菩提彼非眾生

非不眾生何以故須菩提眾生眾生

者如來說非眾生是名眾生須菩提
白佛言世尊佛得阿耨多羅三藐三
菩提為無所得耶如是如是須菩提
我於阿耨多羅三藐三菩提乃至無
有少法可得是名阿耨多羅三藐三
菩提復次須菩提是法平等無有高
下是名阿耨多羅三藐三菩提以無
我無人無眾生無壽者修一切善法
則得阿耨多羅三藐三菩提須菩提
所言善法者如來說非善法是名善

法須菩提若三千大千世界中所有
諸須彌山王如是等七寶聚有人持
用布施若人以此般若波羅蜜經乃
至四句偈等受持讀誦為他人分於
前福德百分不及一百千萬億分乃
至算數譬喻所不能及須菩提於意
云何汝等勿謂如來作是念我當度
眾生須菩提莫作是念何以故實無
有眾生如來度者若有眾生如來度
者如來則有我人眾生壽者須菩提

如來說有我者則非有我而凡夫之
人以為有我須菩提凡夫者如來說
則非凡夫須菩提於意云何可以三
十二相觀如來不須菩提言如是如
是以三十二相觀如來佛言須菩提
若以三十二相觀如來者轉輪聖王
則是如來須菩提白佛言世尊如我
解佛所說義不應以三十二相觀如
來爾時世尊而說偈言若以色見我
以音聲求我是人行邪道不能見如

來須菩提汝若作是念如來不以具足相故得阿耨多羅三藐三菩提須菩提莫作是念如來不以具足相故得阿耨多羅三藐三菩提須菩提汝若作是念發阿耨多羅三藐三菩提心者說諸法斷滅相莫作是念何以故發阿耨多羅三藐三菩提心者於法不說斷滅相須菩提若菩薩以滿恆河沙等世界七寶布施若復有人知一切法無我得成於忍此菩薩勝

衆寧為多不甚多世尊何以故若是
千世界碎為微塵於意云何是微塵大
須菩提若善男子善女人以三千
來者無所從來亦無所去故名如來
若臥是人不解我所說義何以故如
菩提若有人言如來若去若坐若
福德不應貪著是故說不受福德若
何菩薩不受福德須菩提菩薩所作
不受福德故須菩提白佛言世尊云
前菩薩所得功德須菩提以諸菩薩

微塵眾實有者佛則不說是微塵眾

所以者何佛說微塵眾則非微塵眾

是名微塵眾世尊如來所說三千大

千世界則非世界是名世界何以故

若世界實有者則是一合相如來說

一合相則非一合相是名一合相須

菩提一合相者則是不可說但凡夫

之人貪著其事須菩提若人言佛說

我見人見眾生見壽者見須菩提於

意云何是人解我所說義不世尊是

人不解如來所說義何以故世尊說
我見人見眾生見壽者見即非我見
人見眾生見壽者見是名我見人見
眾生見壽者見菩提發阿耨多羅
三藐三菩提心者於一切法應如是
知如是見如是信解不生法相須菩
提所言須法相者如來說即非法是
名法相須菩提若有人以滿無量阿
僧祇世界七寶持用布施若有善男
子善女人發菩薩心者持於此經乃

至四句偈等，受持讀誦，為人演說，其
福勝彼。云何為人演說，不取於相，如如
不動。何以故，一切有為法，如夢幻
泡影，如露亦如電，應作如是觀。佛說
是經已，長老須菩提，及諸比丘、比丘
尼、優婆塞、優婆夷，一切世間天、人、阿
修羅，聞佛所說，皆大歡喜，信受奉行。

金剛般若波羅蜜經

金剛般若波羅蜜經如是我聞一時

佛在舍衛國祇樹給孤獨園與大比

丘眾千二百五十人俱爾時世尊食

時著衣持鉢入舍衛大城乞食於其

城中次第乞已還至本處飯食訖收

衣鉢洗足已敷座而坐時長老須菩

提在大眾中即從座起偏袒右肩右

膝著地合掌恭敬而白佛言希有世

尊如來善護念諸菩薩善付囑諸菩

薩世尊善男子善女人發阿耨多羅

三藐三菩提心應云何住云何降伏
其心佛言善哉善哉須菩提如汝所
說如來善護念諸菩薩善付囑諸菩
薩汝今諦聽當為汝說善男子善女
人發阿耨多羅三藐三菩提心應如
是住如是降伏其心唯然世尊願樂
欲聞佛告須菩提諸菩薩摩訶薩應
如是降伏其心所有一切眾生之類
若卵生若胎生若濕生若化生若有
色若無色若有想若無想若非有想

非無想我皆令入無餘涅槃而滅度
之如是滅度無量無數無邊眾生實
無眾生得滅度者何以故須菩提若
菩薩有我相人相眾生相壽者相即
非菩薩復次須菩提菩薩於法應無
所住行於布施所謂不住色布施不
住聲香味觸法布施須菩提菩薩應
如是布施不住於相何以故若菩薩
不住相布施其福德不可思量須菩
提於意云何東方虛空可思量不不

也世尊須菩提南西北方四維上下
虛空可思量不不也世尊須菩提菩
薩無住相布施福德亦復如是不可
思量須菩提菩薩但應如所教住須
菩提於意云何可以身相見如來不
不也世尊不可以身相得見如來何
以故如來所說身相即非身相見如
須菩提凡所有相皆是虛妄若見諸
相非相則見如來須菩提白佛言世
尊頗有眾生得聞如是言說章句生

實信不佛告須菩提莫作是說如來
滅後後五百歲有持戒修福者於此
章句能生信心以此為實當知是人
不於一佛二佛三四五佛而種善根
已於無量千萬佛所種諸善根聞是
章句乃至一念生淨信者須菩提如
來悉知悉見是諸眾生得如是無量
福德何以故是諸眾生無復我相人
相眾生相壽者相無法相亦無非法
相何以故是諸眾生若心取相則為

著我人眾生壽者若取法相即著我
人眾生壽者何以故若取非法相即
著我人眾生壽者是故不應取法不
應取非法以是義故如來常說汝等
比丘知我說法如筏喻者法尚應捨
何況非法須菩提於意云何如來得
阿耨多羅三藐三菩提耶如來有所
說法耶須菩提言如我解佛所說義
無有定法名阿耨多羅三藐三菩提
亦無有定法如來可說何以故如來

諸福中故世所三而法所
佛勝受如尊得千有所說
阿彼持來何福大差以法
耨何乃說以德千別者皆
多以至說故寧世須何不
羅故四福是為界菩一可
三須句德多多七提切取
藐菩偈多福不寶於賢不
三提等若德須以意聖可
菩一為復即菩用云皆說
提切他有非提布何以非
法諸人人福布施若無法
皆佛說於德言是人為非
從及其此性甚是人滿法非

此經出須菩提所謂佛法者即非佛

法須菩提於意云何須陀洹能作不也是

念我得須陀洹果不須陀洹

世尊何以故須陀洹名為入流而無

所入不入色聲香味觸法是名須陀洹

洹須菩提於意云何斯陀含能作是

念我得斯陀含果不須菩提言不也是

世尊何以故斯陀含名一往來而實

無往來是名斯陀含須菩提於意云

何阿那含能作是念我得阿那含果云

不須菩提言不也世尊何以故阿那

含名為不來而實無來是故名阿那

含須菩提於意云何阿羅漢能作阿

念我得菩提阿羅漢道不須菩提言

世尊何以故實無有法名阿羅漢世

尊若阿羅漢作是念我得阿羅漢道

即為著我人眾生壽者世尊佛說我

得無諍三昧人中最為第一是第一

離欲阿羅漢我不作是念我是離欲

阿羅漢世尊我若作是念我得阿羅

漢道世尊則不說須菩提是樂阿蘭
那行者以須菩提實無所行而名於須
菩提是樂阿蘭那行佛告須菩提於
意云何如來昔在然燈佛所於法
所得不世尊如來在然燈佛所於法有
實無所得須菩提於意云何菩薩莊
嚴佛土不不也世尊何以故莊嚴
土者則非莊嚴是名莊嚴是故須
提諸菩薩摩訶薩應如是生清淨心
不應住色生心不應住聲香味觸法

生心應無所住而生其心須菩提譬
如有人身如須彌山王於意云何是
身為大不須菩提言甚大世尊何以
故佛說非身是名大身須菩提如恆
河中所有沙數如是沙等恆河於意
云何是諸恆河沙寧為多不須菩提
言甚多世尊但諸恆河尚多無數何
況其沙須菩提我今實言告汝若有
善男子善女人以七寶滿爾所恆河
沙數三千大千世界以用布施得福

爾時須菩提白佛言世尊當何名此

典所在之處則為有佛若尊重弟子

人成就最上第一希有之法若是經

有人盡能受持讀誦須菩提當知是

人阿修羅皆應供養如佛塔廟何況

至四句偈等當知此處一切世間天

勝前福德復次須菩提隨說是經乃

受持四句偈等為他人說而此福德

提若善男子善女人於此經中乃至

多不須菩提言甚多世尊佛告須菩

經我等云何奉持佛告須菩提是經
名為金剛般若波羅蜜以是名字汝
當奉持所以者何須菩提佛說般若
波羅蜜則非般若波羅蜜須菩提於
意云何如來有所說法不須菩提白
佛言世尊如來無所說須菩提於意
云何三千大千世界所有微塵是為
多不須菩提言甚多世尊須菩提諸
微塵如來說非微塵是名微塵如來
說世界非世界是名世界須菩提於

意云何可以三十二相見如來不
也世尊不可以三十二相得見如來
何以故如來說三十二相即是非相
是名三十二相須菩提若有善男子
善女人以恆河沙等身命布施若復
有人於此經中乃至受持四句偈等
為他人說其福甚多爾時須菩提聞
說是經深解義趣涕淚悲泣而白佛
言希有世尊佛說如是甚深經典我
從昔來所得慧眼未曾得聞如是之

經世尊若復有人得聞是經信心清
淨則生實相當知是人成就第一希
有功德世尊是實相者則是非相是
故如來說名實相世尊我今得聞如
是經典信解受持不足為難若當來
世後五百歲其有眾生得聞是經信
解受持是人則為第一希有何以故
此人無我相人相眾生相壽者相所
以者何我相即是非相人相眾生相
壽者相即是非相何以故離一切諸

相則名諸佛佛告須菩提如是如是

若復有人得聞是經不驚不怖不畏

當知是人甚為希有何以故須菩提

如來說第一波羅蜜非第一波羅蜜

是名第一波羅蜜須菩提忍辱波羅

蜜如來說非忍辱波羅蜜何以故須

菩提如我昔為歌利王割截身體我

於爾時無我相無人相無眾生相無

壽者相何以故我於往昔節節支解

時若有我相人相眾生相壽者相應

生瞋恨。須菩提，又念過去於五百世

作忍辱仙人，於爾所世，無我相、無人

相、無眾生相、無壽者相，是故須菩提，

菩薩應離一切相發阿耨多羅三藐

三菩提心，不應住色生心，不應住聲

香味觸法生心，應生無所住心。若心

有住，則為非住。是故佛說菩薩心不

應住色布施。須菩提，菩薩為利益一

切眾生，應如是布施。如來說一切諸

相，即是非相，又說一切眾生，則非眾

生須菩提如來是真語者實語者如
語者不誑語者不異語者須菩提如
來所得法此法無實無虛須菩提若
菩薩心於此法而行布施如人入闇
則無所見若菩薩心不住法而行布
施如人有目日光明照見種種色須
菩提當來之世若有善男子善女人
能於此經受持讀誦則為如來以佛
智慧悉知是人悉見是人皆得成就
無量無邊功德須菩提若有善男子

善女人初日分以恆河沙等身布施中日分復以恆河沙等身布施後日分亦以恆河沙等身布施如是無量百千萬億劫以身布施若復有人此經典信心不逆其福勝彼何況書寫受持讀誦為人解說須菩提以要言之是經有不可思議不可稱量無邊功德如來為發大乘者說為發最上乘者說若有人能受持讀誦廣為人說如來悉知是人悉見是人皆得

成就不可量不可稱無有邊不可思
議功德如是人等則為荷擔如來阿
耨多羅三藐三菩提何以故須菩提
若樂小法者著我見人見眾生見壽
者見則於此經不能聽受讀誦為人
解說須菩提在在處處若有此經一
切世間天人阿修羅所應供養當知
此處則為是塔皆應恭敬作禮圍繞
以諸華香而散其處復次須菩提善
男子善女人受持讀誦此經若為人

輕賤是人先世罪業應墮惡道以今
世人輕賤故先世罪業則為消滅當
得阿耨多羅三藐三菩提須菩提我
念過去無量阿僧祇劫於然燈佛前
得值八百四千萬億那由他諸佛悉
皆供養承事無空過者若復有人於
後末世能受持讀誦此經所得功德
於我所供養諸佛功德百分不及一
千萬億分乃至算數譬喻所不能及
須菩提若善男子善女人於後末世

有受持讀誦此經所得功德我若具
說者或有人聞心則狂亂狐疑不信
須菩提當知是經義不可思議果報
亦不可思議爾時須菩提白佛言世
尊善男子善女人發阿耨多羅三藐
三菩提心云何應住云何降伏其心
佛告須菩提善男子善女人發阿耨
多羅三藐三菩提者當生如是心我
應滅度一切眾生滅度一切眾生已
而無有一眾生實滅度者何以故須

菩提若菩薩有我相人相眾生相壽者相則非菩薩所以者何須菩提實無有法發阿耨多羅三藐三菩提者須菩提於意云何如來於然燈佛所有法得阿耨多羅三藐三菩提不不也世尊如我解佛所說義佛於然燈佛所無有法得阿耨多羅三藐三菩提佛言如是如是須菩提實無有法如來得阿耨多羅三藐三菩提須菩提若有法如來得阿耨多羅三藐三

菩提者然燈佛則不與我授記汝於

來世當得作佛號釋迦牟尼以實無

有法得阿耨多羅三藐三菩提是故

然燈佛與我授記作是言汝於來世

當得作佛號釋迦牟尼何以故如來

者即諸法如義若有人言如來得阿

耨多羅三藐三菩提須菩提實須有

法佛得阿耨多羅三藐三菩菩提菩

提如來所得阿耨多羅三藐三菩提

於是中無實無虛是故如來說一切

土是不名菩薩何以故如來說莊嚴

須菩提菩薩作是人言無我當莊嚴佛

說一切法無我無人無眾生無壽者

須菩提實無有法名為菩薩是故

滅度無量眾生則不名菩薩是故佛

須菩提菩薩亦如是若作是言我當莊嚴

說人身長大則為非大身是名大身

譬如人身長大須菩提言世尊如來

即非一切法是故名一切法須菩提

法皆是佛法須菩提所言一切法者

佛土者即非莊嚴是名莊嚴須菩提

若菩薩通達無我法者如來說名真

是菩薩須菩提於意云何如來有肉

眼不如是世尊如來有肉眼須菩提

於意云何如來有天眼不如是世尊

如來有天眼須菩提於意云何如來

有慧眼不如是世尊如來有慧眼須

菩提於意云何如來有法眼不如是

世尊如來有法眼須菩提於意云何

如來有佛眼不如是世尊如來有佛

眼須菩提於意云何恆河中所有沙

佛說是沙不如是世尊如來說是沙

須菩提於意不如是如一恆河中所有

沙有如是等恆河是諸恆河所有沙

數佛世界如是寧為多不甚多世尊

佛告須菩提爾所國土中所有眾生

若干種心如來悉知何以故如來說

諸心皆為非心是名為心所以者何

須菩提過去心不可得現在心不可

得未來心不可得須菩提於意云何

若有人滿三千大千世界七寶以用布施，是人以是因緣得福多不？如是，世尊！此人以是因緣得福甚多。須菩提！若福德有實，如來不說得福德多；以福德無故，如來說得福德多。須菩提！於意云何？佛可以具足色身見不？不也，世尊！如來不應以具足色身見。何以故？如來說具足色身，即非具足色身，是名具足色身。須菩提！於意云何？如來可以具足諸相見不？不也，世

尊如來不應以具足諸相見何以故

如來說諸相具足即非具足是名諸

相具足須菩提汝勿謂如來作是念

我當有所說法莫作是念何以故若

人言如來有所說法即為謗佛不能

解我所說故須菩提說法者無法可

說是名說法爾時慧命須菩提白佛

言世尊頗有眾生於未來世聞說是

法生信心不佛言須菩提彼非眾生

非不眾生何以故須菩提眾生眾生

所言善法者如來說非善法是名善

則得阿耨多羅三藐三菩提須菩提

我無人無眾生無壽者修一切善法

下是名阿耨多羅三藐三菩提以無

菩提復次須菩提是法平等無有高

有少法可得是名阿耨多羅三藐三

我於阿耨多羅三藐三菩提乃至無

菩提為無所得耶如是如是須菩提

白佛言世尊佛得阿耨多羅三藐菩

者如來說非眾生是名眾生須菩提

法須菩提若三千大千世界中所有
諸須彌山王如是等七寶聚有人持
用布施若人以此般若波羅蜜經乃
至四句偈等受持讀誦為他人說於
前福德百分不及一百千萬億分乃
至算數譬喻所不能及須菩提於意
云何汝等勿謂如來作是念我當度
眾生須菩提莫作是念何以故實無
有眾生如來度者若有眾生如來度
者如來則有我人眾生壽者須菩提

如來說有我者，則非有我，而凡夫之人，以為有我。須菩提！凡夫者，如來說則非凡夫。須菩提！於意云何？可以三十二相觀如來不？須菩提言：如是如是，以三十二相觀如來。佛言：須菩提！若以三十二相觀如來者，轉輪聖王則是如來。須菩提白佛言：世尊！如我解佛所說義，不應以三十二相觀如來。爾時，世尊而說偈言：若以色見我，以音聲求我，是人行邪道，不能見如

來須菩提汝若作是念如來不以具

足相故得阿耨多羅三藐三菩提須

菩提莫作是念如來不以具足相故

得阿耨多羅三藐三菩提須菩提汝

若作是念發阿耨多羅三藐三菩提

心者說諸法斷滅相莫作是念何以

故發阿耨多羅三藐三菩提心者於

法不說斷滅相須菩提若菩薩以滿

恆河沙等世界七寶布施若復有人

知一切法無我得成於忍此菩薩勝

前菩薩所得功德須菩提以諸菩薩
不受福德故須菩提白佛言世尊云
何菩薩不受福德須菩提菩薩所作
福德不應貪著是故說不受福德須
菩提若有人言如來若去若坐
若臥是人不解我所說義何以故如
來者無所從來亦無所去故名如來
須菩提若善男子善女人以三千大
千世界碎為微塵於意云何是微塵
眾寧為多不甚多世尊何以故若是

140

微塵眾實有者佛則不說是微塵眾

所以者何佛說微塵眾則非微塵眾

是名微塵眾世尊如來所說三千大

千世界則非世界是名世界何以故

若世界實有者則是一合相如來說

一合相則非一合相是名一合相須

菩提一合相者則是不可說但凡夫

之人貪著其事須菩提若人言佛說

我見人見眾生見壽者見須菩提於

意云何是人解我所說義不世尊是

子善女人發菩薩心者持於此經乃

僧祇世界七寶持用布施若有善男

名法相須菩提若有人以滿無量阿

提所言法相者如來說即非法相是

知如是見如是信解不生法相須菩

三藐三菩提者於一切法應如是

眾生見壽者見須菩提發阿耨多羅

人眾生見壽者見是名我見人是

我見人見眾生見壽者見即非我見

人不解如來所說義何以故世尊說

至四句偈等，受持讀誦，為人演說，其福勝彼。云何為人演說，不取於相，如如不動。何以故？一切有為法，如夢幻泡影，如露亦如電，應作如是觀。

佛說是經已，長老須菩提及諸比丘、比丘尼、優婆塞、優婆夷，一切世間、天、人、阿修羅，聞佛所說，皆大歡喜，信受奉行。

金剛般若波羅蜜經

國家圖書館出版品預行編目資料

寫出智慧的力量：金剛經 / 三采文化作 . -- 臺北市：
三采文化 , 2020.05
　　面；　公分 . -- (生活手帖；10)

ISBN 978-957-658-354-4(平裝)
1. 習字範本
943.9　　　　　　　　　　109005030

suncolor
三采文化集團

生活手帖 10
寫出智慧的力量：金剛經

經文品讀審訂｜李玉珍　　經文品讀｜釋德晟（廖憶榕）　　經文書寫｜度魚
主編｜鄭雅芳　　美術主編｜藍秀婷
封面設計｜李蕙雲　　內頁排版｜曾瓊慧、李蕙雲

發行人｜張輝明　　總編輯｜曾雅青　　發行所｜三采文化股份有限公司
地址｜台北市內湖區瑞光路 513 巷 33 號 8 樓
傳訊｜TEL:8797-1234　FAX:8797-1688　　網址｜www.suncolor.com.tw
郵政劃撥｜帳號：14319060　戶名：三采文化股份有限公司
本版發行｜2020 年 5 月 8 日　定價｜NT$380